人類文明小百科

Les instruments de musique

樂　器

NATHALIE DECORDE　著

孟筱敏　譯

三民書局

Remerciements de l'éditeur

L'éditeur remercie **MARC ROQUEFORT** pour sa collaboration ainsi que les nombreux luthiers et facteurs qui ont bien voulu nous accueillir, et plus particulièrement M. Edmé de la société Selmer pour son aide précieuse pour les dessins de pistons.

Remerciements de l'auteur

À Mesdames Agnès Spycket, archéologue attachée au musée du Louvre, et Sylvie Vaudier, responsable de la communication du musée de la Cité de la musique.
À Messieurs François Champarnaud et Christophe Depierre, luthiers ; Stéphane Gontiès, violoniste et musicologue ; Christophe Mordellet-Fourré, spécialiste en cinématographie ; Fernand Lelong, tubiste et professeur de tuba ; Daniel Py, hautboïste à l'orchestre Lamoureux ; Jacques Suc, infographiste.
À toutes les personnes qui nous ont apporté leur aide et leurs éclaircissements de près ou occasionnellement.

Crédits photographiques

Couverture : p. 1 au premier plan, Joueur de saxophone, © Pix ; à l'arrière-plan, Clavecin Donzelague, musée lyonnais des Arts Décoratifs ; p. 4 Violon sourdine, © Agnès Duret.

Ouvertures de parties et folios : pp. 4-5 Photo de tournage d'un peplum, © Archives photos ; pp. 12-13 Cordes en bobine, D. Jacques Way et Marc Ducornet, facteurs à Montreuil, © Valérie Genet ; pp.38-39 Dizzy Gillespie, © Jean-pierre Leloir ; pp. 60-61 Tam-tam diola, Sénégal, © M. Huet/Hoa-qui ; pp. 72-73 La fanfare d'Arbrivaux-sur-Saône, dessin de Sempé extrait de *Les Musiciens de Sempé*, © Sempé/Denoël.

Pages intérieures : p. 6 © Dagli Orti ; p. 7 droits réservés ; p. 8 *(haut)* Musée du Louvre, © Dagli Orti, *(bas)* Musée du Louvre, © RMN ; p. 9 Musée du Louvre, © Hubert Josse ; p. 10 © T. Spiegel/Rapho ; p. 11 *(h.)* Musée du Louvre, © Giraudon, *(b.)* Musée du Louvre, © H. Josse ; p. 14 *(gauche)* M. Depierre et Champarnaud, © A. Duret, *(droit)* M. Quenoil, © V. Genet ; p. 15 *(h.)* M. Desplanches, © V. Genet, *(b. g.)* M. Quenoil, © V. Genet, *(b. d.)* M. Quenoil, © A. Duret ; p. 16 *(h.)* © RMN, *(b.)* © A. Duret ; p. 17 *(g.)* © H. Josse, *(d.)* Magasin de la Harpe, © V. Genet ; p. 18 *(h.)* Monastère de l'Escorial, Madrid, © Artephot/Oronoz, *(b.)* Musée instrumental du C.N.S.M. de Paris © Dagli Orti ; p. 19 La Boîte aux rythmes, © A. Duret ; p. 20 *(h.)* Rome Instruments, © A. Duret, *(b.)* La Boîte aux rythmes, © V. Genet ; p. 21 RDM Music, Paris © A. Duret ; p. 22 C. Depierre, © A. Duret ; p. 23 *(h.)* M. Depierre et Champarnaud, © A. Duret, *(b.)* Monastère de l'Escorial, Madrid, © Artephot/Oronoz ; p. 24 *(h.)* © Annie Couture, *(b.)* Musée de Versailles © R.M.N. ; p. 25 © J.-P. Leloir ; p. 26 *(h.)* Centre Pompidou, musée national d'Art moderne, © Dagli Orti, *(b.)* M. Quenoil, © A. Duret ; p. 27 © V. Genet ; p. 28 *(g.)* © Daniel Bouquignaud/Top, *(d.)* M. Depierre et Champarnaud,© A. Duret ; p. 29 *(fond)* M. Quenoil, © V. Genet, *(g.)* © A. Duret, *(d.)* Alienor lutherie, © V. Genet ; p. 30, 31 *(h.)* Pianos Daniel Magne, Paris, © V. Genet ; pp. 30-31 *(b.)* Marc Ducornet et D. Jacques Way, Montreuil, © A. Duret ; p. 32 Marc Ducornet et D. Jacques Way, © V. Genet ; p. 33 *(h.)* Marc Ducornet et D. Jacques Way, Montreuil, © A. Duret, *(b.)* Musée des A.T.P. © R.M.N. ; p. 34 Musée des Arts décoratifs, Paris, © D. Bouquignaud/Top ; p. 35 *(h.)* © Rapho, *(b.)* Fondation F. Chopin, Varsovie, © Dagli Orti ; p. 37 Pianos D. Magne, Paris, © V. Genet ; p. 40 Musée égyptien, Le Caire, © Dagli Orti ; p. 41 *(g.)* Musée du Louvre, © H. Josse, *(d.)* Joël Arpin © A. Duret, *(b.)* Joël Arpin © V. Genet ; p. 42 Musée d'Orsay, Paris, © Dagli Orti ; p. 43 *(h.)* Jean-Yves Roosen, © A. Duret, *(b.)* coll. Guy Collin, © A. Duret ; p. 44 © A. Duret ; p. 45 *(g.)* Selmer, Paris, © A. Duret, *(d.)* Selmer, © A. Chadefaux/Top ; p. 46 *(g.)* © André Sas/Rapho, *(d.)* Selmer, Paris, © V. Genet ; p. 47 Musée Guimet, Paris, © Dagli Orti ; p. 48 *(h.)* Selmer, Paris, © A. Duret, *(b.)* Maison de Gourdon-Loree, © A. Duret ; p. 49 © A. Chadefaux/Top ; p. 50 *(1, 3)* Librairie Musicale de Paris, © A. Duret, *(2, 4, 5)* © V. Genet, *(b.)* Bibliothèque Nationale ; p. 51 Accessoires Brass Center, © A. Duret ; p. 52 Nazzareno Piermaria, © V. Genet ; p. 53 *(h.)* La Boîte d'accordéon, © V. Genet, *(b.)* La Boîte d'accordéon, © A. Duret ; p. 54 Selmer, Paris, © V. Genet ; pp. 54, 55 *(b.)* © Lebeck/Black Star ; p. 55 Selmer, Paris, © A. Duret ; pp. 56-57 *(h.)* Musée d'Ethnographie, Göteborg, © Dagli Orti ; p. 56 *(b.)* © Top ; p. 57 *(b.)* Selmer, Paris, © A. Duret ; p. 58 © Mazin/Top ; p. 59 © Artephot/Mandel ; p. 62 © Renaudeau/Hoa-qui ; p. 63 *(g. et b.)* La Boîte aux rythmes, © A. Duret, *(d.)* © Renaudeau/Hoa-qui ; p. 64 Collection Selmer © Top ; pp. 64-65 La Boîte aux rythmes, © V. Genet ; p. 65 *(g.)* La Boîte aux rythmes, © A. Duret, *(d.)* © V. Decorde ; p. 66 © Marineau/Top ; p. 67 *(h.)* © Dagli Orti, *(b.)* La Boîte aux rythmes, © A. Duret ; p. 68 *(g.)* La Boîte aux rythmes, © V. Genet, *(d.)* La Boîte aux rythmes, © A. Duret ; p. 69 *(h.)* © R. Michaud/Rapho, *(b.)* © R.M.N. ; p. 71 La Boîte aux rythmes, © V. Genet ; p. 71 *(h.)* © Huet/Hoa-qui, *(milieu g.)* La Boîte aux rythmes, © A. Duret, *(milieu d.)* © D. Arnaudet/R.M.N., *(b.)* La Boîte aux rythmes, © A. Duret ; p. 74 *Le Concert* (détail), émail du XVIᵉ siècle, musée du Louvre, © Varga/Artephot ; p. 75 © Agostino Pacciani/Enguerand ; pp. 78-79 *(b.)* © Bildarchiv D. Öst. Nationalbibliotheke ; p. 79 *(h.)* © Marc Tulane/Rapho ; p. 80 © Roelne Mazin/Top ; p. 81 © Lipnitzki-Viollet ; pp. 82 à 89 *(fond)* Potees africaines, La Boîte aux rythmes, © V. Genet ; p. 83 Joueur de chevrette, XIIIᵉ siècle, musée Saint Remi, © Xavier Desmier/Top ; pp. 84-85 © Garofalo ; p. 85 I. Xenakis, © J.-P. Leloir ; pp. 86-87 © A. Duret ; p. 88 © A. Duret.

Couverture (conception-réalisation) : Jérôme Faucheux.
Intérieur (conception) : Marie-Christine Carini.
Intérieur (maquette) : Guylaine Moi.
Réalisation P.A.O. : Maogani.
Illustrations : Max International.

目

次

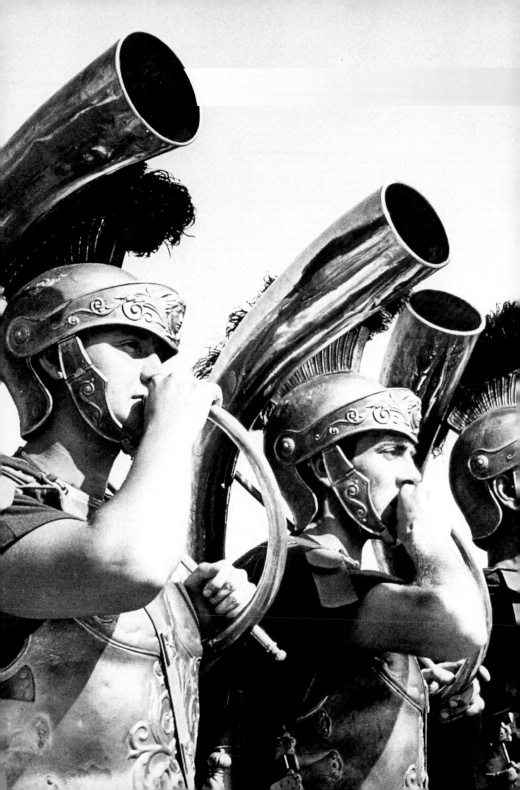

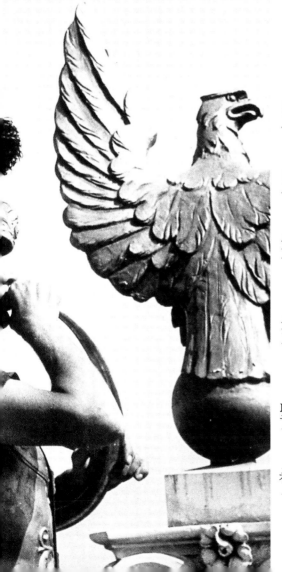

樂器史話

里拉
（古希臘的一種豎琴）

如同世界上的各個民族那樣，克爾特人也喜歡表現他們的神明。這是公元前70年，神在演奏古希臘的一種豎琴——里拉。

樂器的歷史可追溯到史前時期。

多虧考古學發現的豐富寶藏，人們才得以認識古時候的樂器。人們尤其可以從埃及法老或古希臘的文明發展中，追溯出大部份樂器的發展。

旅遊、貿易往來、十字軍東征、戰爭、政治協定，使人們發現了這些能產生聲音的器具，並使這些器具得以流傳。但是要準確地一一再現這每一件器具變化多端的發展過程並不容易。這些不是起源西方的器具，卻在十六世紀文藝復興*時期在西方得到了系統的發展。但是這些器具在到達到完善境界之前，早已出現在全世界，並顯得生氣蓬勃。

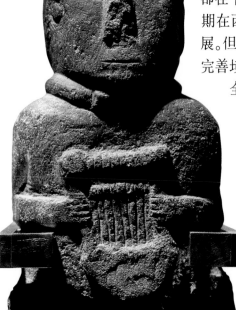

6

起源

風吹拂著樹枝、穀粒互相碰撞、射箭時弓弦
的震動，或更簡單的劈劈啪啪拍手聲，或踩
踏等；史前時期的祖先們置身於大自然，生
活在這些響聲中。他們只是試圖再現這些響
聲，或創造出一些其他的聲音來。史前時期
的物品說明了他們出色的成就。

　　確實，岩洞裡發現的壁畫不僅表現了人
們也表現了樂器。他們已知道所有產生聲音
的方法：歌、弓弦、鼓皮、棒槌、吹口、共
鳴箱、手指和手等。因自然環境的不同，在
不同的大洲中發現的樂器也不同。人們使用
了礦物、植物材料或動物材料，如眼鏡蛇的
椎骨。

　　考古學者們在挖掘出的古代文物中認出
了一些土製鼓、粘土製鈴鐺、石製的弦
樂器演奏者，或者打獵時用來充當誘騙
工具的哨子。這些哨子是出土的樂器中最古
老的，尤其是在中歐和西歐（公元前
10－40000年）古老遺址上出土的帶有一個孔
的哨子。唯有那些堅固耐久材料（骨、石、
陶土）製成的樂器還能出現在我們眼前，至
於其他的樂器（如用木料製成）都已消失了。

笛子和鼓

史前時期的人們利用
鳥、天鵝、禿鷲、鷹的
骨頭，並在這些骨頭上
鑿出幾個手指大小的
孔。這些孔說明了最初
的曲調探索。這是二千
年前的骨製笛子。同樣
也存在著鼓；在空心樹
幹或壇罐上鋪上一張動
物皮後製成了鼓。下圖
是石器時代和青銅器時
代之間的鼓。

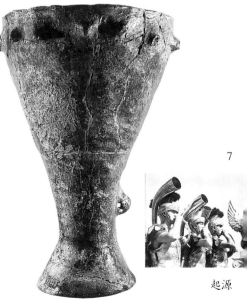

7

起源

美索不達米亞時期

二千年前的巴比倫演奏家。

亞述巴尼鈸

他是亞述帝國（公元前669–631年）的最後一位國王。他喜歡用浮雕來裝飾宮殿。這幅浮雕中的演奏家正在使用鈸、鈴鼓、撥弦樂器和里拉豎琴。

位於底格里斯河和幼發拉底河間的美索不達米亞平原留給我們大量的遺產，音樂在此起了重要的作用。普薩羅格尼克時期（公元前3000年）， 美索不達米亞地區已經在使用三大類樂器（弦樂、吹奏樂、打擊樂）。

在烏爾王室墓穴裡發現九架精緻的里拉豎琴。特別是高一公尺左右、弓形的「女王豎琴」，裝飾的富麗堂皇；弦是用金製的釘子固定，共鳴箱上還鑲嵌著寶石。

同時管樂器也已是眾所周知。考古學者們發現用骨頭製作的單簧管及用泥土製作的喇叭和哨子。

鼓、鑼、響板及一種形似球拍的打擊樂器，在當時的宴會上都是常用的打擊樂器。

起源

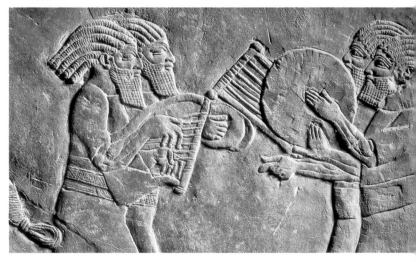

埃及人在表現其神明時通常都伴有樂器，如貝斯神是長著鬍子的小矮人，用跳舞和做鬼臉來取樂孩子們。在一些熟悉的物品上也繪製著或雕刻著在彈拉豎琴、打鈴鼓、吹奏著雙重式雙簧管的貝斯神。

豐富多彩的音樂生活

古代帝國（大約公元前2700–2180年）統治時期的孟斐斯曾經有一所著名的「國際」音樂學校。因為那時的知識是用口傳的，沒有任何符號遺留下來，所以我們對那時使用的節律、音律無法有充份的瞭解。

在尼羅河山谷發現的大量樂器使我們了解了古埃及的音樂生活。古埃及人非常害怕諸神發怒，於是他們歌唱連禱文、以及禮拜儀式上的聖歌來平息諸神的怒氣。他們也跳舞，由各種不同樂器組成的小樂隊伴奏。人們已發現：

—打擊樂器：響板、鈸、響板（伴舞）、鈴鼓、鈴鐺。

—吹奏樂器：斜笛或排簫、雙重式雙簧管、喇叭。

—弦樂器：豎琴、里拉豎琴、詩琴。

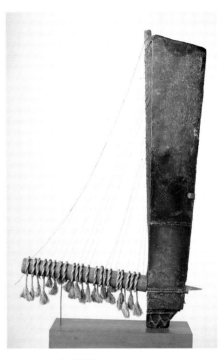

三角豎琴

這架三角豎琴來自於薩勒特的收藏品，1826年由法國考古學者尚波利翁獲得並收藏於羅浮宮。這架豎琴在19世紀得到了修復。三角豎琴的高度為110公分，其中最長的一根弦有94公分長。三角豎琴大約誕生於第十九至第三十王朝時期（公元前1306–332年代後期）。三角豎琴是埃及精湛音樂藝術的一個證明。

9

起源

聖經中的音樂

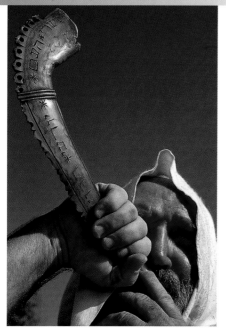

最早的聖經文獻始於公元前11世紀，記載著希伯來人和他們信仰一個上帝的故事。這些聖經文獻也證明了希伯來人的音樂文化。他們的宗教禁止希伯來人「雕鑿圖案」，即禁止繪畫和雕刻，因此他們對藝術的渴求轉向了詩歌和音樂，並深深地愛好著。

節日的音樂和祈禱的音樂

他們的音樂主要是在宗教活動中，伴隨著活人和死人，祈禱、哀訴。音樂在教育、節日、旅行和每天的生活中都起了作用。例如，在收穫葡萄時，彈奏豎琴，唱著歌曲表達歡樂和喜悅。

聖經中的證明

我們從聖經中記載的音樂事件得知了那時使用的樂器。國王大衛讓4000名抬著弦樂器的彈奏者們演奏讚揚上帝的頌歌。希伯來國王所羅門寺廟落成儀式上，有120名教士吹奏著喇叭。聖經中還記述著其他的樂器：詩琴、鈸、鈴鼓、笛……

勒索發

這是聖經裡談到的一種稀少的樂器，但是直到現在這種樂器仍繼續存在著。在較大的猶太人宗教儀式、新年、新月以及每天贖罪日清晨，吹奏這種公羊或山羊角。粗啞刺耳、恐怖或悲哀的聲音象徵著發生了較大的事件，例如創造了世界、從痛苦中得到解放。

10

起源

在古希臘時期，音樂同樣占有重要的位置。音樂是普及的藝術，屬於國民教育。音樂與天文、醫學、哲學，或者數學一樣是必須要教授給男女學生的。希臘人認為這個學科不僅能使人發揮才智，還能穩定人的心情，使人感到舒緩、愜意。

那時使用的樂器：伴舞的響板、球拍式打擊樂、里拉豎琴或齊特拉琴、排簫（蘆葦管，與牧神潘的排簫以同樣的方法粘合在一起）、 古希臘笛、早期的單簧管和雙簧管樂器。

公元前六世紀，在一些有名望的演奏家中已組織起了樂器競賽，但是大多都是支持聲樂並為舞蹈伴奏的樂器。

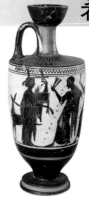

阿波羅

阿波羅是希臘神話中一位偉大的神，也是音樂之神。希臘最傑出的一些藝術家繪在花瓶上的阿波羅精美致極。阿波羅與高貴的藝術女神，宙斯的女兒們繆斯在一起。這些花瓶上也表現了音樂家和樂器。

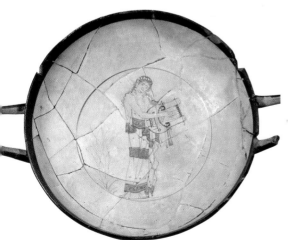

音樂品性理論

希臘的哲學家已經能辨認出這一和聲或那一音調的精神特點，樂曲能賦予心靈熱忱勇敢、奮勇戰鬥、舒緩柔和、愉悅歡樂等等。他們辨別出放鬆道德品行與渴望成功的樂曲。這就叫作音樂品性理論。

起源

11

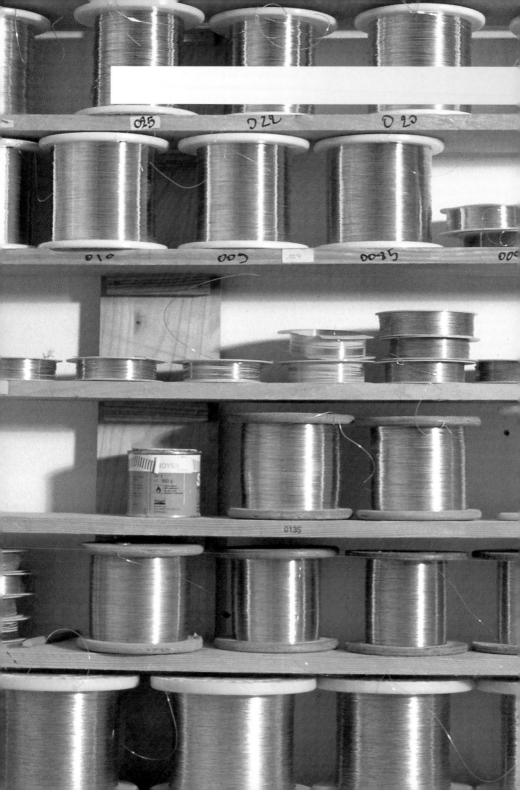

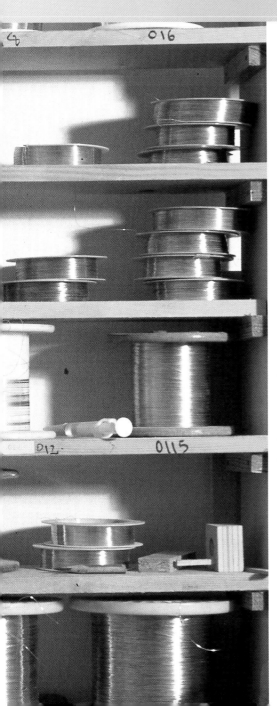

弦樂器創造者

撥弦樂器

拉弦樂器

鍵盤

弦樂器創造者

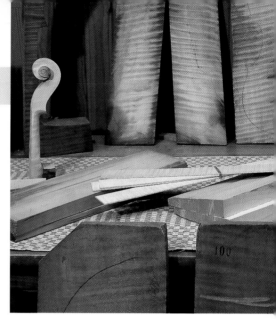

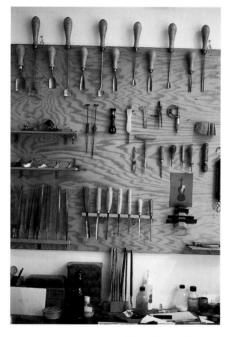

幾十種工具

製造弦樂器的工匠不但要小心謹慎，還要靈巧細緻，幾個世紀以來，他們仍然使用這些工具：半圓鑿、刨子、小刀。

弦樂器

不管是普通的工匠或有魔力的藝術家，身
一個弦樂器製造者*，他們只想製造出精緻
觀、音色純正的樂器，並以此來激勵同輩

尼古拉·阿瑪蒂 (1596–1684) 及他的學
生安東尼奧·斯特拉迪瓦里斯 (1644–173
曾經是最著名的弦樂器製造大師，除了個
樂器例外，他們製造出的樂器，精美卓越，
達到完美的頂峰，今天都收藏於博物館，
是由那些最傑出的小提琴家所擁有。

數百個小時的製作

弦樂器製造者首先要從弦樂器製造業的木
商人那兒買來木料。而這些木料商人要去
林裡選擇可用來製造樂器的樹木，這些樹
要在冬天進行砍伐，然後至少得花費十年
間將這些木料曬乾。木料完全曬乾後，弦
器製造者才能開始製作，製作一把小提琴
要幾百個小時。

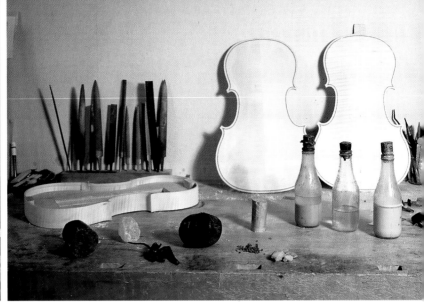

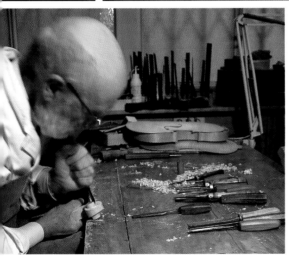

・製作小提琴用的樹木有雲杉、槭樹。按照所需要的樂器尺寸切割木料，這是弦樂器製造者*最初的工作之一。

・人們常常認為，斯特拉迪瓦里斯(Stadivarius)製造出精緻完美小提琴的祕密，是在於他所使用的清漆成份。然而人們也許高估了清漆的作用，樂器的音色並非決定於清漆。

・渦鼓有時表現了精緻的人頭像或動物頭像，弦樂器創造者在渦鼓上可以充分發揮自己的想像力，因為小提琴的這一部份對音色不產生任何影響。

・近80塊木料需要加工、刨削（上圖是小刨子）、裝配、粘膠、固定，但從來不用釘子！

弦樂器

註：帶星號*的字可在書後的「小小詞庫」中找到。

撥弦樂器

撥弦的詞意就是彈奏者用手指、指甲或撥子撥動弦，使弦振動。

納格巴卡豎琴

在各大洲都存在著豎琴。這把薩伊木料和皮革製成的豎琴令我們驚奇，並把我們引向最神祕的非洲藝術。

腳踏鍵盤

豎琴上有7個踏板，每個踏板都對應著音階上7個音中的一個音。因此當演奏者踩著C音踏板時，所有與這個音相對應的弦變半音*。

豎琴

很少有樂器像豎琴那樣古老。豎琴起源於東方。聖經記述道，最早的時候，希伯來人在收穫葡萄的季節裡彈奏豎琴。國王大衛自己也彈奏豎琴，邊為歌唱詩篇伴奏。更晚些時候，中世紀早期，豎琴首先出現在北歐某些國家。16和17世紀，雙排弦豎琴問世，奏出了更多的音符。17世紀末，提洛爾樂器製造者*發明了掛鉤體系；用手操作掛鉤，可以改變弦的高度，降半音*。

弦樂器

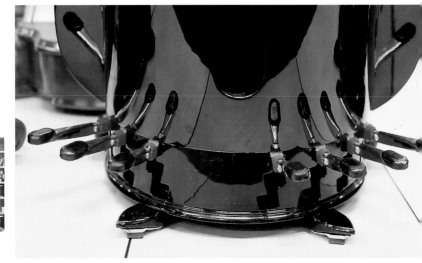

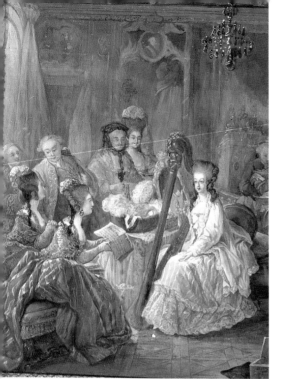

豎琴旁的
瑪麗・安托萬內特
路易十六的夫人特別欣
賞這種樂器。

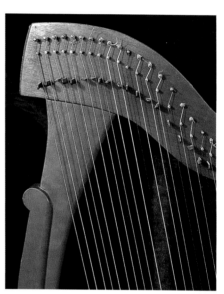

克爾特人的豎琴
這種豎琴沒有踏板。用
手操作掛鉤或定位銷來
改變弦的高度。

一位巴伐利亞的弦樂器製造者 * 創造出
借助踏板來操作掛鉤的方法，這一發明開闊
了豎琴製造的視野；法國的樂器製造者塞巴
斯蒂安・埃拉爾又努力地改進了踏板體系，
使豎琴達到了精湛完美的境界。隨著演奏白
遼士和李斯特的作品，豎琴漸漸地在19世紀
進入了交響樂團。

今天看到的豎琴往往有7個踏板和47根
弦，每根弦有3個音符。便於弄清楚所有的這
些弦，紅色的弦是C音，藍色的弦是F音。

17

弦樂器

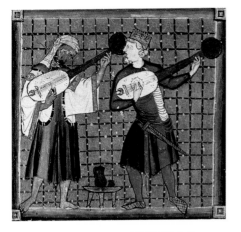

聖母讚歌集

此圖選自卡斯蒂利國王阿方索五世蒐集的聖母讚歌集，書中的手繪裝飾畫有助於我們認識中古時代的樂器。

詩琴

詩琴來自阿拉伯國家。確切地說，詩琴(luth)這個字的起源也來自阿拉伯語，意思是「木料」。十字軍東征返回時，詩琴也傳到了歐洲，並且很快受到青睞。早期是用撥子彈奏詩琴，文藝復興*時期，把撥子*擱置一邊而運用手指彈奏。早期樂譜*也在這同一時代問世。

文藝復興時期的詩琴有一個梨子形狀的共鳴箱。琴面板中心裝飾著精心雕刻的一朵玫瑰。琴頸上有套管*，似乎像「開口了」一樣。詩琴上的弦是用腸線製成的。那個時代詩琴已是樂器之王了。17世紀時，詩琴已發展至有10根或12根對弦*（20或24根弦），成了越來越難調音的樂器，人們不禁責備詩琴製造者，調音的時間比彈奏的時間還長！

弦樂器

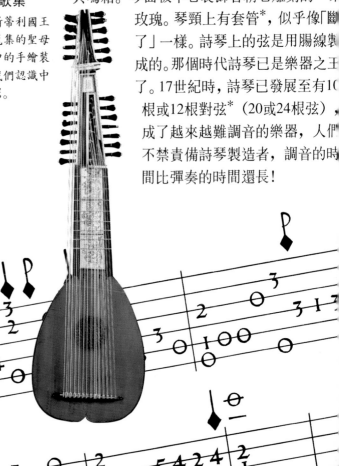

各種不同的詩琴

文藝復興時期製造的詩琴精美質優，巴洛克*時代非常流行。詩琴的低音弦很長，都超過琴頸。必須辨認出以下各種（詩）琴：

－**雙頸詩琴**，由7根對弦*組成，有一個第二弦軸箱*，用來縛住低音弦。

－**勒希塔羅**，是最低音的詩琴，大約16世紀末出現在義大利。有時這些弦必須要第三弦軸箱，琴頸的長度為2公尺。

－**雙頸古詩琴**，雙頸詩琴的第二弦軸箱用來保持連續的低音*。

－**長頸詩琴**，從詩琴衍生出來，是長頸詩琴，有24個套管*。

17世紀，功率強大的羽管鍵琴越來越受到人們的欣賞，因此取代了詩琴類樂器。

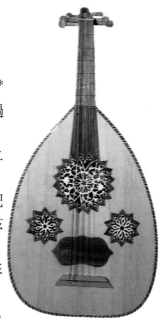

阿拉伯詩琴

一直是傳統形狀的詩琴在中東深受大眾的喜愛。

樂譜

文藝復興時期發明的樂譜是為像詩琴、古提琴、鍵盤及笛子這些樂器記載樂曲的。這些樂譜用記號（數字、字母以及節奏符號）向彈奏者指出在樂器上手指彈奏的方法。人們也用這一方法記一些吉他樂曲。

弦樂器

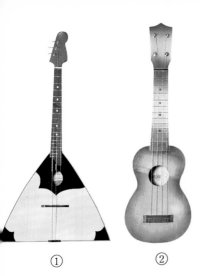

其他類型的吉他

①巴拉萊長琴,烏克蘭吉他,三角形的形狀,有幾種尺寸。

②烏克里里琴,夏威夷小吉他,有4根弦。

③班鳩琴,北美洲和非洲的黑人常常彈奏這種琴,有4至8根弦。

20

弦樂器

從吉泰爾開始

吉他的起源非常古老。公元前1000年的西臺人便彈奏過吉他。人們很清晰地辨認出,西臺人皇家宮殿圍牆裝飾框緣上是吉他彈奏者。中世紀時期,在義大利、法國以及整個歐洲,不論是集市上的彈奏者,還是流動商販、貴族夫人都彈奏吉泰爾(早期的吉他)。

16世紀時,吉他的共鳴箱比現代吉他的共鳴箱小,琴頸也比現代的琴頸短。除去最高音的第一根弦,其餘所有的弦都是成雙連接的。

17世紀時,越來越多的人用手指彈奏,而不像原來要用撥子*彈奏。進入19世紀後,彈奏的方法有了很大的飛躍,也出現各種不同的彈奏方法。不斷改進完善了吉他,技藝也同時提高了。白遼士(Berlioz)寫〈幻想交響曲〉時,就是借助他自己的吉他。

在美洲,吉他加入民間藝術團的演奏。吉他往往出現在晚會上,〈鄉間〉、〈巴西姑娘〉、〈布魯斯舞曲〉都是用吉他彈奏的。

今天的電吉他

20世紀,全世界都在彈奏電吉他;不論是古典樂曲彈奏者,還是傳統樂曲彈奏者,不止在搖滾樂團,連在爵士樂團,都在彈奏電吉他。電吉他不僅變化多,而且適用於各種風格的表演。電氣化產生的音響變化給予音樂巨大的創新。

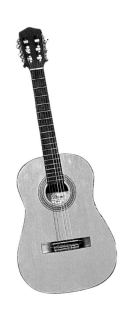

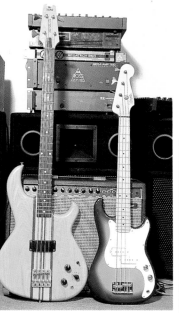

古典吉他

古典吉他的弦是用尼龍作的，手指彈奏時可以感覺到它的柔軟。也有兒童用的小吉他。

民謠吉他

民謠吉他的弦是用鋼絲製成的。

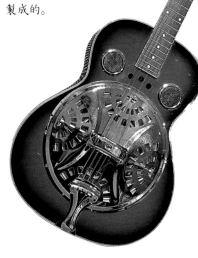

電吉他

電吉他出現得較晚，大約在1920年。電吉他問世後，便非常受到歡迎，尤其是在60年代早期的搖滾樂中獲得了極大的成功。彈奏電吉他時必須把電吉他接到擴音器上才能聽到它的聲音。

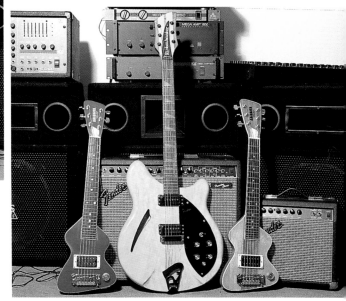

低音電吉他

低音電吉他有4根弦，還有低音和弦。

拉弦樂器

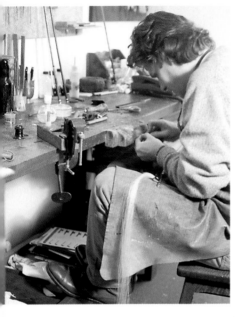

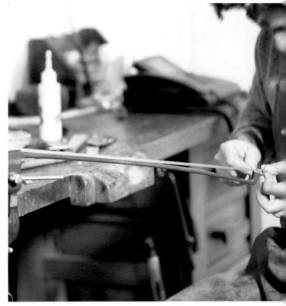

拉弦樂器製造者

拉弦樂器的製造不同於弦樂器的製造。確實，這是一種藝術，需要有這方面的知識和特別的指法。琴弓的質量特別講究柔軟、輕巧、勻稱。有一些專業的製造工場和銷售點。

琴弓在弦上摩擦後產生音響，我們稱之為拉弦樂器。

琴弓

琴弓從中世紀傳入歐洲前，已在東方國家存在著幾千年了。琴弓的詞來自於「弓」。今天的琴弓製作，用來自巴西伯南布哥的小棒，再用西伯利亞或加拿大的馬鬃在小棒上拉緊，製成琴弓，並塗上松香，以得到最好的粘膠效果，還配有調節螺絲。

弦樂器

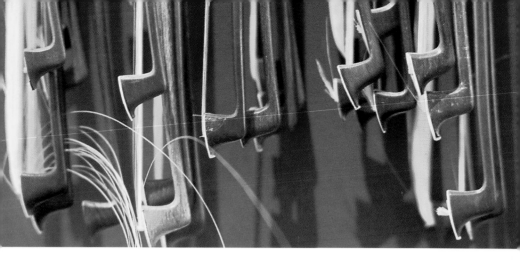

列貝克琴

列貝克琴源於波斯的一種拉弦樂器。琴身是用單獨的一塊木料鑿製成的，並在上面固定一塊扁平的共鳴板，呈半個梨的形狀。大約在1000年，歐洲出現了列貝克琴。法國南北方的行吟詩人 * 唱歌時，常常彈奏列貝克琴。列貝克琴是由古提琴演變來的。

拉弦古提琴

拉弦古提琴源於何方還不清楚（拉弦古提琴與帶輪子的手搖弦琴並不相同），整個歐洲都有拉弦古提琴，尤其在中世紀的音樂生活中經常出現拉弦古提琴。拉弦古提琴有5至7根弦，放置在肩上或膝蓋上彈奏，能彈奏出各式各樣的樂曲，因此在中世紀時，拉弦古提琴受到所有音樂愛好者和演奏家的讚賞。文藝復興*時期，拉弦古提琴演變成了手臂古提琴和低音古提琴。

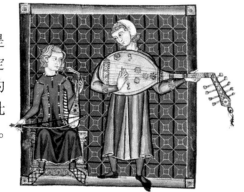

13世紀的演奏家

右邊，演奏家在彈奏詩琴，左邊，演奏家在彈奏列貝克琴。彈奏列貝克琴時，必須坐下，把樂器置於膝蓋上才能彈奏。

23

弦樂器

奧爾加尼特律琴

現在仍有樂器製造者*
在製作這種樂器。這是
德尼‧西伯拉製造的奧
爾加尼特律琴。

帶輪手搖弦琴

帶輪手搖弦琴是很古老的一種拉弦樂器，並
不是用琴弓，而是用手柄帶動輪子使弦發出
聲音。由一個簡陋的鍵盤來改變弦的高度。
中世紀時，早期的帶輪手搖弦琴，奧爾加尼
特律琴琴身相當大，需要兩位演奏家彈奏，
一位搖動手柄，另一個人起動鍵盤。後來琴
身縮小了，稱作小櫃，非常受歡迎。但是人
們不久就遺忘了帶輪手搖弦琴，帶輪手搖弦
琴遂成了乞丐們的樂器。18世紀，帶輪手搖
弦琴又重新出現在皇家宮廷，並受到讚譽。
人們在帶輪手搖弦琴上增加了「夾子」或「喇
叭」，創造出一種不同以往的節律。19世紀
後，帶輪手搖弦琴僅僅在某些地區流行。

帶輪手搖弦琴

這是20世紀初期的帶輪
手搖弦琴。用木料、珍
珠質、骨頭製成。

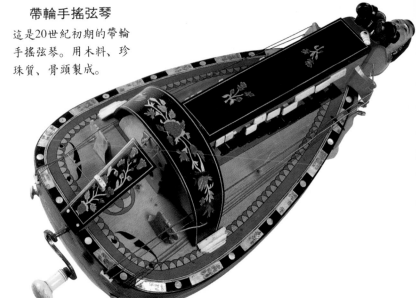

弦樂器

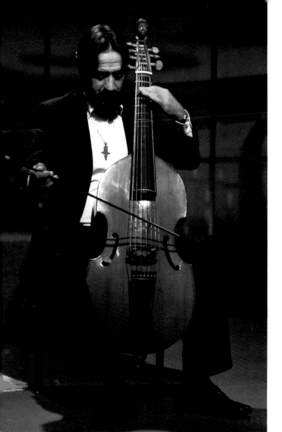

古提琴手

古提琴手較少。若爾蒂·薩瓦里(Jordi Savall)最近幾年錄製了不少優美的樂曲。有17世紀的法國作曲家：聖特·科隆(Sainte-Colombe)及馬林·馬雷(Marin Marais)。他們倆曾經都是古提琴手。可以在電影「世界的早晨」中欣賞他們的作品。

古提琴

古提琴代替了中世紀的拉弦古提琴。這種類型的拉弦樂器在歐洲，大約到1750年都一直持別受歡迎。後來，小提琴又代替了古提琴。古提琴與小提琴是有區別的，古提琴的音色柔和，有較多的弦（6根，而不是4根），拿琴的方法不同（高音時，琴放置在膝蓋上），拿琴弓的方法不同（用反手背），古提琴的形狀彎曲呈弓形。16、17世紀都是古提琴鼎盛時期，那時曾有許多傑出的作品問世。

25

弦樂器

窗前的小提琴手

許多畫家(Le Caravage, Matisse, Dufy 或這裡的 Chagall)對小提琴表達了尊崇之意。

小提琴

在16世紀，小提琴類樂器已被分稱為大、小提琴，並在皇宮中取悅國王和王子。不久，小提琴很快在同類型的其他提琴中突顯出來，以其特有的技藝（使用方便、音域較寬效果多樣化、音調細膩）取勝，占了首位。

小提琴的歷史和演出節目裡有著豐富多彩的故事。這些樂器大師阿瑪蒂、加爾尼里斯特拉迪瓦里斯在義大利的克雷莫納製造了最出色精緻的小提琴。自18世紀以來，小提琴外觀上的變化很少。

20世紀最著名的小提琴演奏家，奧地利的克萊斯勒(Fritz Kreisler, 1875–1962)，法國的蒂鮑(Jacques Thibaud,1880–1953)，立陶宛的海飛茲 (Jascha Heifetz, 1901–1987)，俄國的歐伊史特拉夫 (David Oïstrakh, 1908–1974)祖籍俄國，出生在美國的曼紐因 (Yehudi Menuhin, 1916)，俄國斯特恩 (Isaac Stern 1920)和克雷默(Gidon Kremer)。

弦樂器

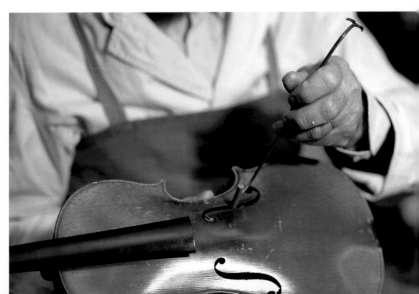

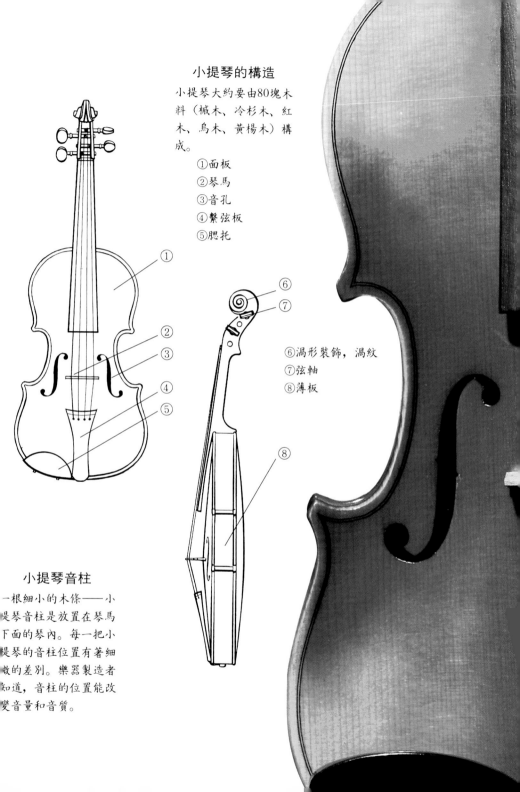

小提琴的構造

小提琴大約要由80塊木料（槭木、冷杉木、紅木、烏木、黃楊木）構成。

①面板
②琴馬
③音孔
④繫弦板
⑤腮托

⑥渦形裝飾，渦紋
⑦弦軸
⑧薄板

小提琴音柱

一根細小的木條——小提琴音柱是放置在琴馬下面的琴內。每一把小提琴的音柱位置有著細微的差別。樂器製造者知道，音柱的位置能改變音量和音質。

小型小提琴

樂器製造者＊按兒童的身材製造出小型的小提琴。隨著兒童身材的增高，只要增大小提琴的尺寸。

小提琴類提琴

小型小提琴是極小的小提琴，是指揮舞蹈者使用的小型小提琴。小型小提琴可以放置在口袋裡，故稱為小型小提琴。

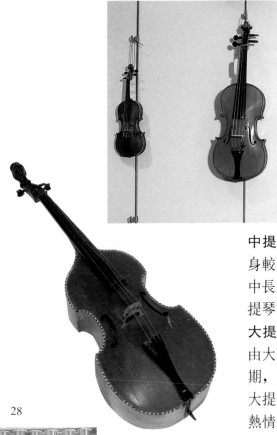

中提琴與小提琴相似，中提琴的音較低，琴身較大（70公分）。 中提琴在小提琴類樂器中長期受到忽視。作曲家泰勒馬納最早為中提琴譜寫了「G大調協奏曲」。

大提琴比中提琴要大（1.30公尺），演奏時由大腿夾住大提琴（繼承了低音古提琴）。早期，大提琴只是伴奏樂器，一直到18世紀，大提琴才成為獨奏樂器。大提琴的音色強烈熱情洋溢。

琶音琴有著大提琴的琴身，是帶有琴弓的吉他，大約1820年誕生於維也納。舒伯特（1797–1828）為鋼琴和琶音琴譜寫了「奏鳴曲」， 使人們永遠記住了琶音琴。一直到今天，中提琴或大提琴仍然在演奏這首「奏鳴曲」。

28

大提琴

19世紀以來，有一個小支柱可以把大提琴放置在地上以調整高度。

弦樂器

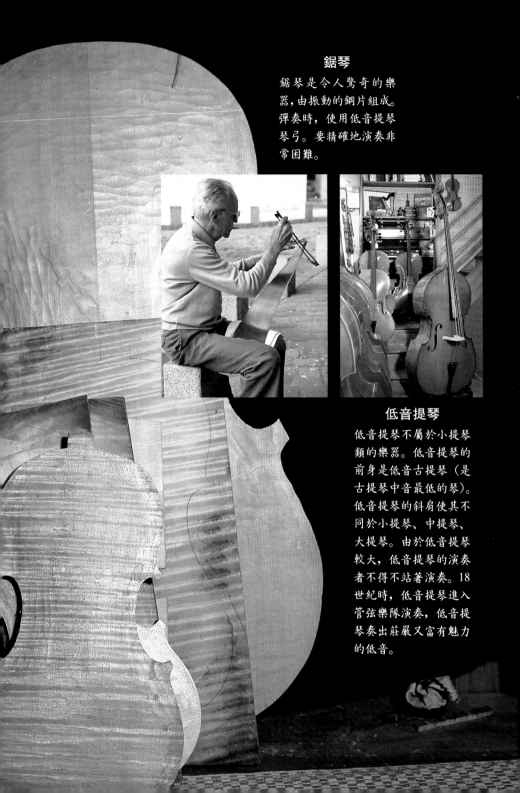

鋸琴

鋸琴是令人驚奇的樂器，由振動的鋼片組成。彈奏時，使用低音提琴琴弓。要精確地演奏非常困難。

低音提琴

低音提琴不屬於小提琴類的樂器。低音提琴的前身是低音古提琴（是古提琴中音最低的琴）。低音提琴的斜肩使其不同於小提琴、中提琴、大提琴。由於低音提琴較大，低音提琴的演奏者不得不站著演奏。18世紀時，低音提琴進入管弦樂隊演奏，低音提琴奏出莊嚴又富有魅力的低音。

鍵盤

擊弦

手動或透過鍵盤推動琴槌進行敲擊，使樂器上的弦顫動，這就叫作擊弦。圖①圖②的照片展示了三角式鋼琴和豎式鋼琴的琴鍵機構。

鍵盤仍然屬於弦樂樂器。鍵盤的前身是中世紀的撥弦樂器，後來，撥弦樂器分成兩大類：撥弦（威金琴、斯頻耐琴、羽管鍵琴）和擊弦（古鋼琴、鋼琴）。即使撥弦和擊弦互相受到影響，在音樂世界裡，他們仍各自譜寫了自己的歷史，起了自己的作用。

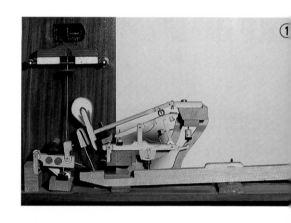

安裝一組鍵盤

樂器製造者*正在安裝羽管鍵琴的一組鍵盤，從中可以觀察到琴鍵的活動性。

弦樂器

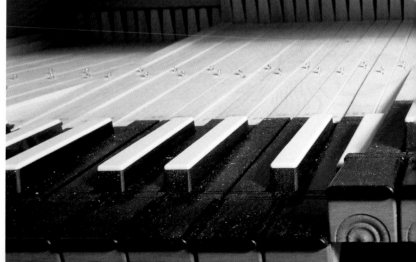

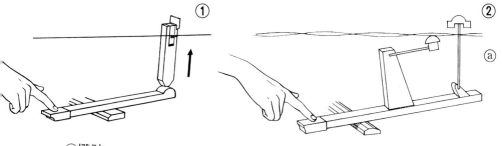

①撥弦

當彈奏者按下一個琴鍵，削尖的撥子抬起並撥動弦。以前的撥子是用烏鴉的羽毛製的。

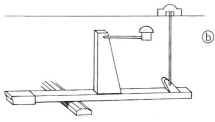

②三角式鋼琴的琴鍵

ⓐ琴槌敲擊弦時，弦開始顫動，制振器抬起。
ⓑ琴鍵不動時，制振器置於弦上。弦停止振動。

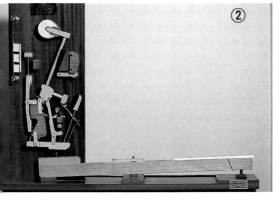

弦樂器

31

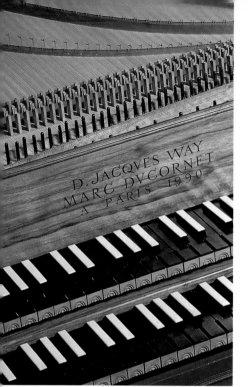

撥弦

斯頻耐琴

這是帶有一組鍵盤的攜帶式羽管鍵琴（一般有31個琴鍵）， 流行於15世紀。斯頻耐琴在資產階級家庭裡占有一席之地,演奏室內樂斯頻耐琴往往裝飾得很精美華麗， 17和18世紀非常盛行演奏斯頻耐琴。

羽管鍵琴

從羽管鍵琴的製造開始了羽管鍵琴的歷史。塞巴斯蒂安·維爾丹的著作，最古老的樂器學*研究作品向我們展示了這樣一幅圖:帶有一組鍵盤的長方形羽管鍵琴， 還有琴蓋。

　　文藝復興*時期,製琴的技藝已有了很大的改進， 17世紀出現了最精緻卓絕的羽管鍵琴（佛拉米製造樂器大師羅克和庫賽時代）。這些羽管鍵琴的音樂效果仍然是無與倫比的。羽管鍵琴較結實、笨重， 還擁有一組第二鍵盤。

　　巴洛克*時代 (17世紀)，在教堂、劇院、客廳已經都可以見到羽管鍵琴。羽管鍵琴通常負責低音， 或獨奏的角色。樂隊指揮常常站在羽管鍵琴旁邊指揮。

　　到了18世紀，法國模仿17世紀佛拉米羽管鍵琴， 並且改進和增大了羽管鍵琴。羽管鍵琴裝飾精緻華麗， 常常由最有名望的藝術家繪製圖案， 華多曾經為鍵琴繪畫。

琴鍵

羽管琴鍵有時有一至二組鍵盤。18世紀， 鍵盤琴鍵的顏色經常與鋼琴顏色相反。

弦樂器

在1713年，讓·馬里烏斯發明了「折式羽管鍵琴」，可以把琴折成三部份，方便旅行時用。因此弗雷德里克大帝能夠帶羽管鍵琴奔赴軍事戰場。

莫札特和海頓是最後才使用羽管鍵琴的作曲家。即使羽管鍵琴的製造技藝不斷完善，羽管鍵琴仍然抵擋不住老式鋼琴的流行。

20世紀，羽管鍵琴重又獲得新生，出現了大型普萊埃爾羽管鍵琴（每組鍵盤有61個琴鍵）以及17世紀羽管鍵琴的複製品。作曲家又重新為羽管鍵琴譜曲。現代羽管鍵琴演奏家：蘭多夫斯卡、萊奧阿爾、肖納斯卡、克里斯蒂、羅斯。

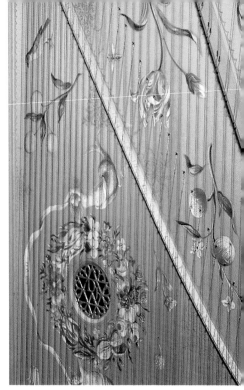

佛蘭米羽管鍵琴
這是17世紀雙重鍵盤羽管鍵琴的細部：共鳴板和圓花飾。

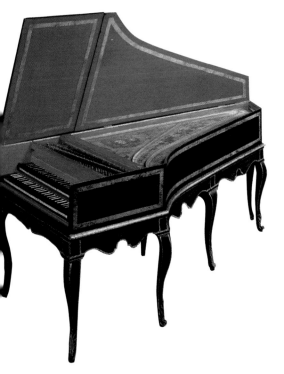

法蘭西羽管鍵琴
這是1746年製造的羽管鍵琴。由樂器製造大師[*]佛朗索瓦·布蘭德完成內部機構的製作。

弦樂器

擊弦

洋琴

洋琴是一種弦樂器，呈梯形狀。樂器演奏者的兩手各拿一把小琴槌用來擊弦。15世紀，洋琴已出現在匈牙利。茨崗人的管弦隊也使用洋琴。不久，東歐國家（主要是匈牙利）的作曲家在他們的作品中使用了洋琴。

古鋼琴

古鋼琴在德國得到人們的喜愛。巴哈酷愛古鋼琴。這是1622年製造的古鋼琴，最古老的古鋼琴要追溯到1543年。

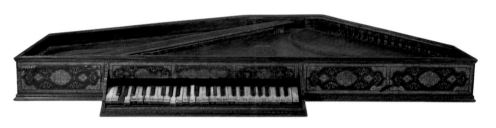

古鋼琴

古鋼琴一般放置在大約一公尺長的長方形盒裡，彈奏時這個盒子要放置在桌子上。這是一種以黃銅小薄片擊弦及帶鍵盤的樂器。黃銅小薄片固定在琴鍵的頂端，只要按下琴鍵，小薄片就觸到弦。古鋼琴富於表現力，細膩輕柔，琴鍵音調變化細微，猶如溫婉柔和的傾訴。

鋼琴

巴洛克*時代，廣為流行的鋼琴取代了古鋼琴。大約在1710年，義大利的克斯托佛里製造出第一架古式鋼琴，這架古式鋼琴奏出了柔和(piano)和強烈(forte)的音樂，而今天沿用的只是"piano"（即柔和）這個詞。大約在

弦樂器

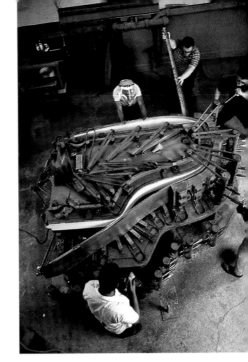

745年，鋼琴製造大師*們經受住了考驗，
一些作曲家，像巴哈及他的兒子們都已開始
為鋼琴譜曲。

19世紀資產階級家庭的客廳都擺著一
架鋼琴，所有「有教養」的年輕女子都要會
彈奏鋼琴。在養尊處優的達官貴人階級，彈
奏鋼琴是一種時尚，因此鋼琴迅速流行起來。
在英國、法國、德國，鋼琴成了樂器之王，
並且沿襲至今，甚至在全世界的所有國家都
是如此。

鋼琴的七度半音程*裡，擁有了管弦樂隊
整個樂器的音域*。也許正是這個原因，大部
分出類拔萃的作曲家同時也是鋼琴演奏家：
莫札特、貝多芬、孟德爾頌、李斯特、舒曼、
蕭邦、聖‧桑、巴爾托克、拉赫曼尼諾夫，
以及其他一些作曲家。

鋼琴可以獨奏，也可以為其他任何一種
樂器伴奏。鋼琴可以演奏許多不同風格的音
樂，如古典音樂、爵士音樂等等。

鋼琴的製造

今天，鋼琴的生產及銷
售由國際性的企業負
責。著名的牌子有史坦
威（德國，美國1817），
貝赫史坦(1853)，博桑
道夫(1828) 以及山葉
(1890)。

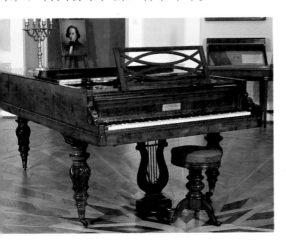

35

蕭邦的鋼琴

鋼琴製造大師*們曾向這
位作曲家(1810–1849)
徵求有關他對機械的改
進和研究的意見。

弦樂器

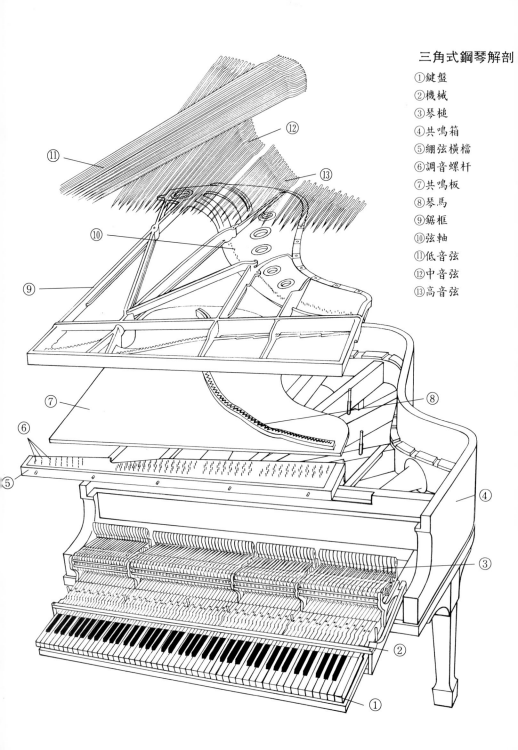

三角式鋼琴解剖

① 鍵盤
② 機械
③ 琴槌
④ 共鳴箱
⑤ 繃弦橫檔
⑥ 調音螺杆
⑦ 共鳴板
⑧ 琴馬
⑨ 鋸框
⑩ 弦軸
⑪ 低音弦
⑫ 中音弦
⑬ 高音弦

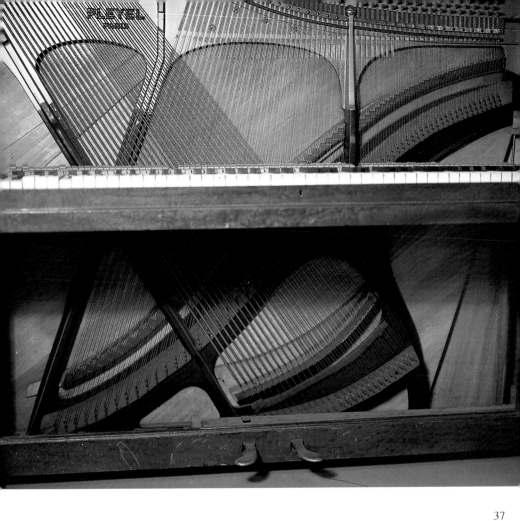

豎式鋼琴

弦 的長度和粗細決定了音高。弦的長度越長，它的音越低。因此很低的音要很長的弦。把鐵絲和銅絲纏繞在弦上，使弦變粗，較粗的弦彌補了長度的不足，這就是製作的技巧。

弦樂器

吹奏樂器

笛

簧樂器

銅管樂器

管風琴

笛

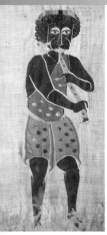

希臘神話

頭上長著一些小角，腳上沾滿爛泥，這便是希臘神話中的牧神潘，大自然的神靈。文藝復興[*]時期的肖像中，潘起先被塑造成魔鬼的形象。潘在愛情奇遇中自己製作了笛子；潘追逐仙女席琳克絲，席琳克絲驚慌失措，因再也不能逃避潘，於是請求仙女們將她變成蘆葦。從那時起，潘切割蘆葦做成不同長短的笛子。當潘吹起自己製作的笛子，任何事物都抵擋不住他的魅力。

氣流在稜邊上衝擊產生笛聲。氣流擴展後發出聲響，笛管內保留著的氣柱發出了顫音。

排簫

一系列不同長短的蘆葦、木料、骨頭製成的管子粘膠或連接在一起，有時是分開的，便成了排簫。全世界都有排簫。最古老的排簫是在烏克蘭發現，約公元前2000年時用骨頭製成的。排簫在古希臘、義大利的伊特魯立亞、中國都曾經是很流行的樂器。在南美洲，尤其是祕魯人和玻利維亞人都很精通排簫。俄國的一種排簫拉庫維克里，拿在手上的五個管子是分開的，至今人們仍在吹奏。在許多國家裡，人們一直吹奏著排簫。

帶吹口笛子

帶吹口笛子來自亞洲，中世紀早期（5世紀至11、12世紀）傳到歐洲。文藝復興[*]時期帶吹口笛子類型的樂器已經發現有七把或八把，從小型的高音笛到低音笛都有。17世紀，帶吹口的笛子內孔[*]變成錐形，比較窄，這時

吹奏樂器

嘴在各種笛子上的位置

ⓐ橫笛
ⓑ排簫
ⓒ帶吹口笛子

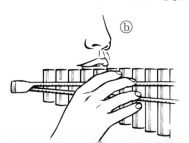

帶吹口的笛子達到了鼎盛時期。巴洛克時期 (1600–1750) 的許多作曲家曾為帶吹口笛子譜曲。

　　帶吹口笛子的音色純正清麗,柔和輕盈,因此被稱為「柔和的笛子」。大約在1750年,帶吹口笛子完全消失,被占優勢的橫笛所取代。橫笛所做的一些改進,完善了室內樂所需的強烈音響,也適合於後來的交響樂隊。

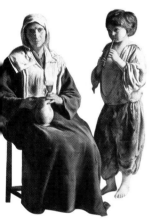

　　20世紀對古典樂器的愛好又使帶吹口笛子再度獲得了青睞。許多作曲家又重新為帶吹口笛子譜曲。

帶吹口笛子

帶吹口笛子有數千種類型,優質上乘,價格適中。有用木料製成的,也有用塑膠材料製成的。用木料製成的帶吹口笛子,音質充滿活力,悅耳優雅,但是要特別小心,樂器很脆弱,對不同的溫度和濕度較敏感。

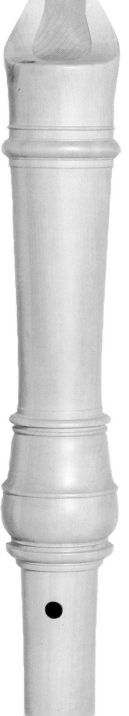

這是吹奏樂器製造者*若埃爾‧阿爾佩製造的索帕尼諾笛、女高音笛、女低音笛、男高音笛。

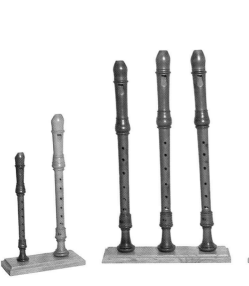

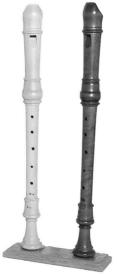

橫笛

馬內的作品〈吹短笛的人(Le Fifre)〉

馬內1866年的這幅作品讓人們永遠記住了在部隊的軍人演奏家。在吹奏短笛時,有鼓(扁平小鼓)伴奏。"fifre"這一單詞即指用木料製成的短笛(音色較尖),又指吹奏短笛的吹奏者。

橫笛首先出現在亞洲,在中世紀時傳到西方。但是人們對16世紀之前的橫笛知之甚少。人們發現了文藝復興*時期的一系列橫笛(從高音到低音)。 17世紀時的橫笛已有了一些重要的變化:樂器製造者*改進了笛子的指法、音量、音色和音域,有利於吹奏者獨奏。再說,音叉*是根據城市變化的,有必要調音。德國的笛子演奏家、作曲家、音樂理論家克萬茨(1697–1773)發明滑動套圈,藉著拉長或縮短笛的內孔*來改變最低音符。

15世紀橫笛開始採用機械化製造。發明創造層出不窮:增加了音鍵*和孔、擴大了低音音域、指法更快了等等。1820年橫笛有8個音鍵。1831年,德國笛子製造者兼演奏家貝姆(1794–1881)按照聲學計算出的數據來調整孔的位置而不是按手指的位置來調整;由此發明出了音鍵複雜機械系列;即用9個手指來堵塞15個孔。幾年以後,貝姆發明了現代笛子,至今幾乎沒有什麼改變。金屬製造的笛子,圓柱形內孔,音色*和音質優美文雅。

42

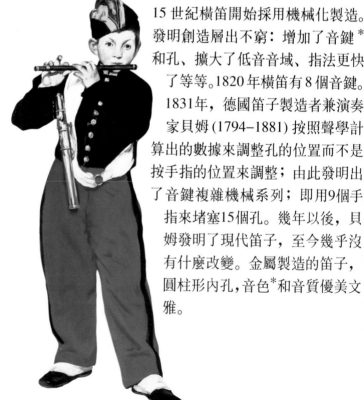

吹奏樂器

敏捷快速

橫笛的音色極其豐富：低音圓潤；第一個八度音*稱作笛聲，純正清麗富有魅力的中音常用來獨奏；閃爍明亮美妙，有時輕盈的第二個八度音，音色明亮，吹奏出的高音使整個樂隊變得明亮，極尖的噓聲要吹奏出細膩柔美聲音是極其不容易的。吹奏樂器中橫笛是最靈巧的，能達到飛快的速度。

橫笛的演奏作品很多。自17世紀以來，橫笛在管弦樂隊和室內樂*中演奏甚多。

橫笛的音量比小號小多了，因此橫笛比小號較晚出現在爵士樂中。一般是薩克管演奏者吹奏橫笛。

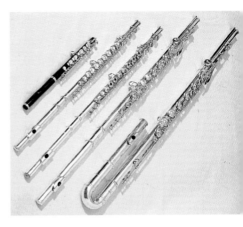

笛子系列

上圖：短笛在整個管弦樂隊中起了很重要的作用，為樂隊增輝，20世紀發明了 D 音笛、C 音笛、G 音中音笛，低音笛是 U 形狀。
下圖：19世紀木製橫笛。

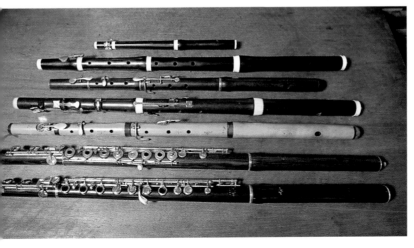

43

吹奏樂器

簧樂器

簧

ⓐ單簧、削簧、刮擦後
的蘆葦。
ⓑ雙簧，折成二片。
ⓒ金屬簧。

下圖：雙簧管的雙簧。

單簧，一塊薄的蘆葦簧片固定在凹形槽上。
當演奏家吹奏時，擊動了簧片，簧片便迅速
地打開或關閉凹形槽。

蘆葦製成的兩塊薄片，**雙簧**，夾在演奏家的
嘴唇間發出顫音，即雙簧樂器的聲音。

　　用相同一種方法製成的樂器被歸類為同
一種類型，而雙簧類又為另一種類型。

用銀或金屬製成的細小薄片──**自由簧**在
槽內自由顫動。

吹奏樂器

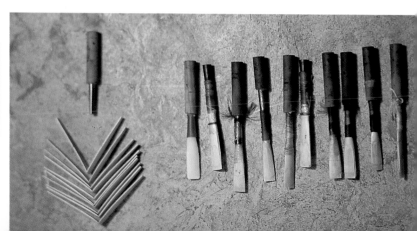

單簧

單簧管

大約在1700年，德國紐倫堡的樂器製造者*
丹納(1655-1707)對中世紀的蘆笛，一種單簧
樂器進行改造並因此發明了單簧管。經過多
次改進，單簧管擁有13個音鍵*。1867年，
單簧管採用了笛子製造大師貝姆的音鍵機
構。從此，單簧管的音域範圍開始擴大。

用烏木製成的單簧管內孔*是圓柱形的。
後來單簧管的下半部分成為圓錐形。

1720年，單簧管的首批作品問世。19世
紀，單簧管進入管弦樂隊演奏，還常常獨奏。
20世紀，單簧管仍然富有魅力並引起大眾熱
烈的迷戀，因此單簧管演奏的節目總是受到
極大的歡迎。早期的爵士樂演奏者把高音單
簧管視為寵愛的樂器（稱作「黑管」）。後來
薩克管取代了單簧管。

小單簧管，特別是在管弦樂隊演奏。用
木料或金屬製成的小單簧管，長度大約25公
分。

中音單簧管，帶有彎曲的喇叭口。

低音單簧管，是一種中音單簧管，18世
紀末出現。

低音部單簧管，音量強烈，奏出的八度
音比同一調的高音單簧管還低。

在世界的其他地方都有單簧管，如印度
的蒂伯爾。

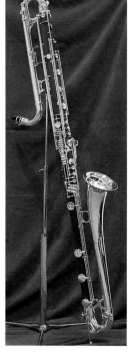

低音巴松單簧管

這是一種特殊用法的低
音巴松單簧管。

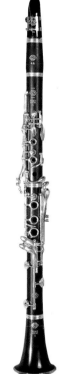

高音單簧管

高音單簧管最流行，用降
B調，配有移調裝置*。
因為樂器製造技術的精
良，大師們常有精湛的
演出。

45

吹奏樂器

同一類型

這是同一類型的薩克管，配有移調裝置*。這是索帕尼諾薩克管、高音薩克管、中音薩克管、男高音薩克管、男中音薩克管。

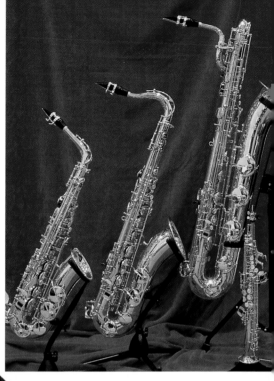

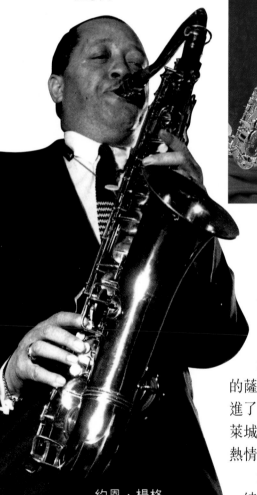

約恩・楊格
(1909-1959)
人們給約恩・楊格一個「主席」的外號。

薩克管

阿道夫・薩克斯(1814-1894)在1840年製作了第一把薩克管。他又創造出同一類型的七把樂器，把管弦樂隊的薩克管與軍樂隊的薩克管區別開。

最初，許多保守派人士並不接受薩克斯的薩克管，是一些著名的作曲家把薩克管用進了他們自己的作品中去。例如，比才的〈阿萊城姑娘〉，而白遼士也是有遠見的，他始終熱情地保護著薩克管。

好的薩克管能替演奏者創造出好的成績。薩克管的聲音是最接近人類的聲音，它也是吹奏樂器中的佼佼者。

雙簧

昨天的雙簧管

在美索不達米亞的一座皇家墳墓中發現了第一把銀製雙簧管，製造於公元前2800年。人們同樣在埃及、古希臘都發現了叫作「奧羅斯」的雙簧管。較晚些時候，在古羅馬，人們把雙簧管稱為蒂比亞。

中世紀時，雙簧管稱為夏雷米或小號。文藝復興*時期，天才的樂器製造者*奧特爾創造出今天這樣、由三部份組成的雙簧管。音色悅耳優美文雅。18世紀時，雙簧管的內孔縮小，但是能演奏更多的音符。音鍵*越來越多，（大約在1820年時，已有十多個音鍵）音域也越來越寬闊。

今天的雙簧管

用烏木製成的現代雙簧管，有16至22個孔，大約有24個音鍵。雙簧管由三部份組成，內孔是圓錐形的，音域*為三個八度音*。

雙簧管有60公分長，擁有均勻的音色。音質感染力強，優美文雅。

雙簧管演奏的節目豐富，風格各異。許多作曲家把雙簧管用於各種不同類型、不同風格的作品中。

流行全世界

全世界有大量的雙簧管。這是一對19世紀的西藏典禮雙簧管。

47

吹奏樂器

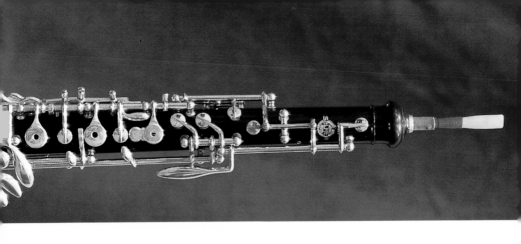

愛情雙簧管

愛情雙簧管出現於18世紀初期,樂器的機構、指法、技巧都與雙簧管類似。音域是兩個八度*音程和一個五度*音程;使用G調音鍵;移調裝置*用A調。

　　18世紀時,巴哈酷愛使用愛情雙簧管。大約在1800年,愛情雙簧管被人遺忘,然而在20世紀初期又重新出現。

　　樂器製造者很少製作愛情雙簧管。因為這種樂器的需要量很少,如果需要的話,幾個月前便要下訂單了。

英國管

18世紀開始有了英國管,那時的英國管呈圓形彎曲或角形的形狀。一直到1839年,英國管才成為直的形狀。

　　英國管像愛情雙簧管一樣,有梨形*的喇叭口,稱作梨形喇叭口;因此英國管的音質圓潤優美,柔和嫵媚。

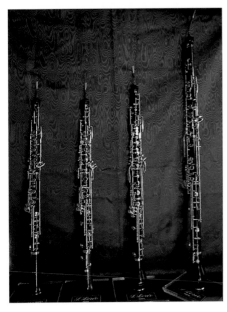

同類型雙簧管

上圖:雙簧管的簧和音鍵的細部。

左圖:・小手型雙簧管
　　　　(適用於兒童)
　　　・皇家雙簧管
　　　・愛情雙簧管
　　　・英國管

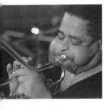

吹奏樂器

英國管是大型中音的雙簧管，大約有1公尺長，配有音鍵*，與雙簧管的指法相同。

英國管的移調裝置*用F調，雙簧固定在嵌入樂器頂端的金屬管上。重新彎曲的短頸大口瓶形狀的管子更方便於手臂的擺放。

巴松管

巴松管的特點是有一個U形的內孔*。實際上是2.50公尺長的管子合攏在一起。

最初的巴松管，低音杜塞納，是樂器製造師*奧特爾和菲利多爾在17世紀末製造的。18世紀初，巴松管已經與今天的巴松管形狀相似。製造巴松管要精選木料（尤其要選紅木），巴松管在歲月流逝中不斷地改進和完善；製造大師給巴松管加入越來越多的音鍵，巴松管可以演奏四個八度音程*。

巴松管較結實，易於操作使用。巴松管不僅音量較大，而且音質溫和典雅，柔順幽深，美妙動聽。

低音巴松管

低音巴松管18世紀問世，演奏出低音。低音巴松管像巴松管那樣是合攏在一起的管子（5.93公尺長，折成三折合攏在一起）。低音巴松管外形較大，笨重，不易操作。自從19世紀末以來，低音巴松管的形狀就再也沒有變化過。

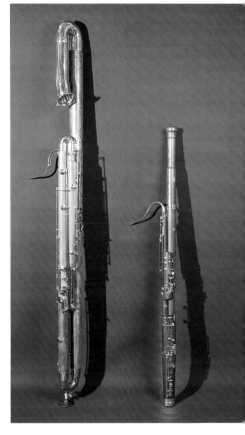

低音巴松管和巴松管

低音巴松管和巴松管的管子折疊合攏起來後只有1.60公尺或1.37公尺。比費·康蓮牌子的巴松管和低音巴松管是世界上最精級的樂器之一。

49

吹奏樂器

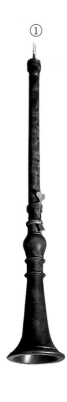

其餘的雙簧樂器

①文藝復興*時期, 古小號已有 8 種不同大小的尺寸。

②已經證明是公元前 2000 年的蘆笛, 這是蘆笛類樂器的總稱, 包括各種不同的蘆笛。不同的地區, 不同的時代, 蘆笛的內孔*、音鍵*、以及固定簧的方法也不同。

③有一系列的雙簧木管樂器, 也叫做圖爾納布。

④矮胖管鑲有 6 個假奶頭, 凸出的小管, 可以用手指節來堵孔。

⑤風笛也稱作牧童雙簧管。

⑤

小風笛

小風笛在巴洛克*時期非常流行, 尤其是在凡爾賽宮廷。小風笛是較小的風笛, 音質溫柔優雅。用貴重材料製成: 絲絨、綢緞、花邊、刺繡品、飾帶、絨球飾物、象牙、骨頭、角錫; 必須精選木料, 如李樹木、槭樹木、古桃木、黃楊木。那時的音樂大師們賦予小風笛令人讚賞的演奏節目, 可是今天對這些精彩的節目知之甚少。沒過多久, 小風笛只在農村演奏上出現, 而在法國的奧弗涅地方是最流行了。小風笛在風笛類會上最受歡迎, 盛況空前, 演奏的〈美

50

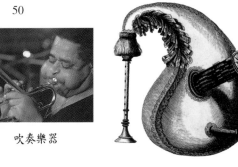

吹奏樂器

好時代〉象徵著無憂無慮，自由自在的舞蹈。
小風笛以美妙悅耳的聲音聞名全世界。

自由簧

口琴

長期被視為玩具的口琴在音樂界越來越占有
一席之地，並引起了對口琴的眾多研究，現
在已有能吹奏三個八度音程＊的大型口琴及
巨大的多調口琴。

　　10公分長的小長方形盒子，分成許多小
凹槽，每個凹槽裡鑲有2個自由簧。演奏者或
吹或吸地演奏出各種不同的聲音。口琴可以
是自然音階＊或半音音階＊。同樣也有用於伴
奏的和弦口琴，以及與西方常用音階不同的
調音口琴。

口琴

從這些照片上可以看到
自然音階＊和半音音階＊
的口琴。下圖：有192個
孔的伴奏口琴。

吹奏樂器

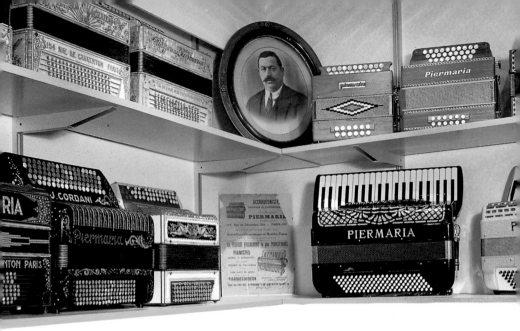

納伊爾諾‧皮爾馬亞

納伊爾諾‧皮爾馬亞出生於1879年，是一位手風琴製造大師。1900年，他在義大利的卡斯特爾菲達創建了製琴工場。1981年，這個製琴工場成了第一個手風琴博物館。納伊爾諾‧皮爾馬亞的兒子孫子們繼續祖父輩的事業。

52

吹奏樂器

手風琴

手風琴像口琴一樣，是按照自由金屬簧片原理製造的吹奏樂器。在手風琴的發源國家，對手風琴的定義是一致的。把「嘴式口琴」改為手動風箱，並稱為手風琴，則是1829年從奧地利開始的。同時期在義大利、法國、德國、英國有許多發明者在製造手風琴。

手風琴容易調音，便於攜帶，音量較大，適用在露天舉行的歡慶節日中使用。手風琴彈奏出世界各國的民間音樂,因此幾年之內,手風琴在整個歐洲風行，以後又在美國受到歡迎。手風琴因而奏出了全世界的舞曲。手風琴配有固定在簧板頂端的自由簧，手動風箱使其發出顫聲。用琴鍵或按鈕鍵盤奏出聲樂，用鍵鈕奏出低音來伴奏。一些優質手風琴有120個鍵鈕，音域*可以過四個八度音*。

雖然一些有名望的作曲家不了解手風琴（但是柴可夫斯基、貝爾格、肖達可維斯、格什盈、普羅高菲夫仍然使用手風琴），然而手風琴的丰采至今歷久不衰，因為手風琴可以演奏各種風格的樂曲。

六角手風琴

1829年，查理·惠斯通爵士(1802-1875)，才華橫溢的英國物理學家發明了六角手風琴，一種小型、橫著拿在手中的手風琴，本來是六角形，後來改變成長方形。他還製造出一系列的六角手風琴，有低音、中音、高音六角手風琴。六角手風琴一下子流行起來，甚至成了英國的民族樂器。亨利·蓬使用六角手風琴後竟又製造出小六角手風琴。

簧風琴

簧風琴出現於19世紀。雖然簧風琴與大型管風琴有一些共同點，但是簧風琴與簧管風琴是截然不同的。簧風琴依靠一排或幾排自由簧管音栓來演奏，每個音栓有60個左右的簧，能演奏出五個八度音*。簧風琴有一或二個鍵盤，可以用腳來踩動風箱。

六角手風琴
六角手風琴的正視圖和側視圖。可以觀察到鍵鈕的排列位置。

53

吹奏樂器

銅管樂器

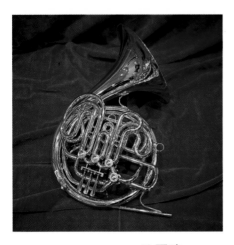

法國號

精緻優美的法國號，音色豐富，音質清脆明快，幽深舒緩，溫柔優雅，喇叭口配有弱音器。音色多變化的法國號能奏出各種樂音，清幽柔順、激動熱烈、強烈清脆、柔美飄逸、自然流暢。

所有銅管樂器的金屬管形狀並不相同，長短粗細也不一樣。銅管樂器都有一個吹口和一個喇叭口。利用嘴唇的夾緊或鬆弛發生自然的低音和聲*。

法國號

從史前時代開始，動物的角（希伯來人的輩索發），象牙（象牙號角）就被拿來當做號角了。著名的〈羅蘭之歌〉便是敘述八世紀時在對抗撒拉遜人的戰爭中，羅蘭怎樣用他的象牙號角使國王查理曼撤退。

16世紀打獵時用的是形狀彎曲的號角，即使改變嘴唇的壓力，也只能奏出某些音符。到了18世紀，在樂器上加上了管子，或是可拆換的「備用殼體」，這樣樂器便可以伸縮演奏出更多的音符，那時稱作和諧號角。19世紀採用了直升式活塞*，法國號才能演奏出所有的半音音階*。

在莫札特的〈管弦樂和法國號的四場音樂會〉的作品中，可以欣賞到法國號的獨奏。

吹奏樂器

長號

長號的名字來自義大利，也就是大的號，由古羅馬時期一種大號角衍生而來。中世紀時，長號無收縮管，形狀自然，叫作「低音小號」，也稱作賽克布特號。

奇特的收縮管出現在15世紀，從那時起，長號的變化便不多了，但是內孔*的改進使長號的音色更豐富多樣，也更富感染力。長號開始在管弦樂隊演奏，在獨奏和室內樂*上也扮演愈來愈重要的角色。所有的作曲家都使用長號。

任何時代的爵士樂中都有長號的演奏。長號的吹奏者不斷地追求長號的新風格和新的演奏方法。

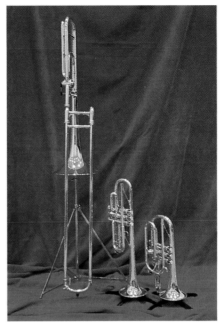

同一類型的號
· 長號　　· 小號
· 小號角是馬車夫的號角。在小號角內加入3個直升式活塞，因此很容易吹奏，是非常流行的樂器。

30年代的
爵士樂演奏者
在30年代，特朗米·楊格(1912-1984)發明一種以節奏急速瘋狂為特徵的爵士音樂。小號吹奏手路易·阿姆斯壯(1900-1971)是美國爵士樂中令人讚賞的傑出演奏家之一。

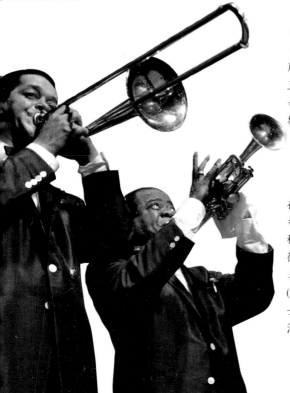

55

吹奏樂器

小號

幾千年以來，各個民族都吹奏小號。中世紀時期，歐洲已區別出大型小號和小型小號，前者後來成了長號；後者發展成今天小號的形狀。小號一直是豎式的，到了15世紀才想到要把小號的管捲起來。16世紀，小號的形狀已和今天的小號相似。20世紀，作曲家常常使用小號。爵士樂演奏者豐富了小號的演奏，小號的演奏技巧出現了奇蹟。

最初，小號只能奏出幾個音符，也就是說只能奏出和聲。後來，小號像法國號那樣配上了備用管（附加管），1815年時，又給小號嵌入了直升式活塞＊，這樣小號就奏出了所有的音符。小號是配有移調裝置＊的樂器。小號音質洪亮，因此小號能支配最大規模的

陶土製成的小號

世界上許多樂器採用的原理與小號的原理相同。這是祕魯的小號。

直升式活塞

直升式活塞＊是一個能延伸管子長短的機構。按下直升式活塞時①②，氣流就到了較長的一個管子內，這樣就產生了低音。

①

②

56

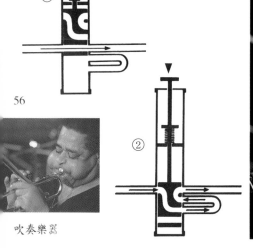

吹奏樂器

管弦樂隊。正因如此，弱音器的使用發展很快，小號吹奏者早已得知，弱音器能有效變化小號的音質。

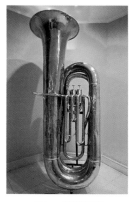

　　小號在巴洛克*音樂、古典音樂、軍樂的節目都有很豐富的演出；此外，小號在爵士樂中的演出也很多樣化。

大號

大號是銅管樂器裡的低音號。大號的初期是奧斐克來管（U形圓管樂器），很笨重，來自於「蛇形管」（低音提琴號角）。

　　大約1830年，德國的大號已配有直升式活塞*系統。阿道夫‧薩克斯(1814–1894)一直在改進大號直到大號有了革命性的改變。薩克斯認為這是一項個人的發明，因此取名為薩克號，由此他遭到了來自誹謗者的許多訴訟及大量的煩惱。

　　大號的音域有三個半八度音程*至四個八度音程。難怪這一龐大的樂器能奏出令人激賞的音樂。

　　大號有一個折疊彎曲的圓錐形管。能演奏出這一類型樂器中的最低音；喇叭口是朝上的。大號的音色*柔和，音質熱烈，富於表現力。

同一類型號

- 降E或D音短笛。
- 常用降B、C音、A音的高音號。
- 降E中音號。

米勒‧大衛

左圖照片，一種節奏急速瘋狂的爵士樂先鋒，美國的小號吹奏大師。他組成了一個管弦樂隊，並在這個樂隊裡引進了不常見的樂器：大號、圓號。他創造出新的音質試圖把樂譜和即興演奏揉合在一起。

吹奏樂器

管風琴

大型管風琴

半圓管風琴

唯有管風琴要求演奏者腳和手都要靈活，腳在腳踏鍵盤上活動的同時，手要在鍵盤上活動。

古時候已經有管風琴，不過那是初期。管風琴是宗教樂器，九世紀開始從教堂發展起來的。14世紀時，所有的教堂都有了管風琴。管風琴也有了主要的特點：一個腳踏鍵盤，許多鍵盤，許多組同音色*的管子。

長短不一但同類型的管子在同一個鍵盤上發出同音稱作管風琴同音色的一組管子。按照不同的時代，不同的管風琴，以及每架管風琴的音質計劃，這同音色的一組管子有27至61個鍵鈕。因此，每組管子就是一件完整的樂器。一些管風琴擁有許多組同音色管子，甚至有一百多組。那時的管風琴確實是一個管弦樂隊。管子的數量能達到12000根；最長的有10公尺，最短的只有1公分。整個的管子都安裝在一個大櫥櫃裡，只露出管子的正面。氣流來自一個風箱，由一套複雜的機械裝置來傳送氣流。

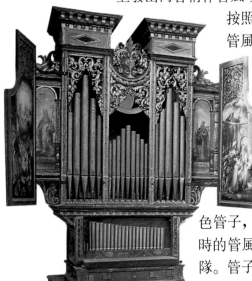

58

吹奏樂器

管風琴的機械裝置是非常複雜的，經常在變化和發展。

非手提式管風琴

這種類型的管風琴一般無腳踏鍵盤，只有一個鍵盤，同音色的一組管子較少。

鼓風和演奏

在這架手提式管風琴上，這位年輕女子，右手在琴鍵上演奏，左手在後面隱藏著的風箱上鼓風。

手提式管風琴

12至15世紀非常流行使用手提式管風琴，用一隻手演奏，另一隻手在風箱上活動。

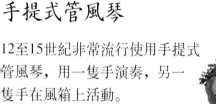

59

吹奏樂器

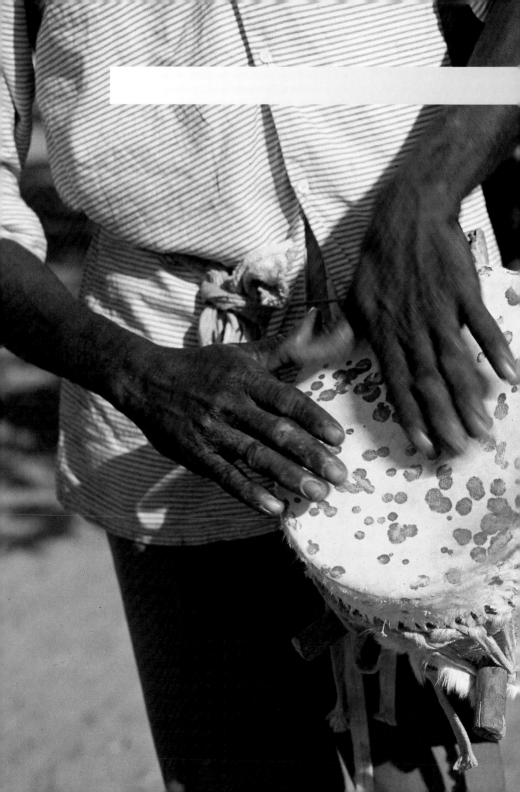

打擊樂器

起源

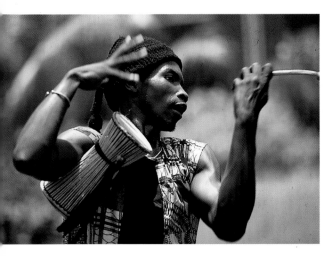

人類在敲打時的想像是無限豐富的。最初人們只是單純擺弄這些東西，竟奇蹟般地發出了響聲，後來，傑出的作曲家不斷地改進、變化這些敲打出的聲響，因為敲打在日常生活中是常有的事。

20世紀，隨著世界各地民族之間樂器的交流，敲打引起音樂家們越來越大的興趣。

專業的打擊樂隊創建起來了（著名的斯特拉斯堡打擊樂隊）。

塞內加爾的
達姆達姆鼓

聲音和節奏就是言語。
每一個時代的人類都是
用這樣的方式來表達
的。

今天已有這麼多的打擊樂器，一位專業的打擊樂器演奏者面臨的挑戰也愈來愈多。打擊樂器絢麗、多姿多彩的音質，以及作曲家們難以滿足的好奇心（這一世紀以來已經證明了他們那難以滿足的好奇心），打擊樂器在音樂創造上有了令人難以置信的發展。

要給打擊樂器編目和分類特別困難，不過存在著兩大類的打擊樂器：
－定音（確定音高）樂器
－無定音樂器

打擊樂器

音響發聲器

使樂器發出音響的工具稱作音響發聲器。在打擊樂器中，最初的工具就是手（手指、手掌），還有許多其他的工具。

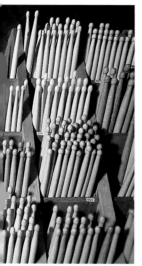

鼓槌

人們希望奏出音質的特點（含糊沈濁、金屬般清脆、尖銳刺耳、輕柔溫和、冷漠生硬），以及細微的變化。製造鼓槌的材料（木料、毛氈、塑料、橡膠等）決定音質以及音質的細微變化。演奏各種打擊樂器：鼓、金屬樂器、鐘，鼓槌是必不可少的工具。

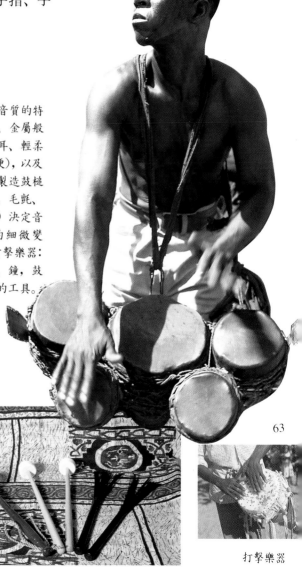

鋼絲鼓槌

很細的鋼絲聚攏在木柄上。這種棒槌用於膜片打擊樂器和金屬樂器。

大木槌

加上毛氈、毛皮或羊皮，又厚又重的大鼓槌。

63

打擊樂器

定音樂器

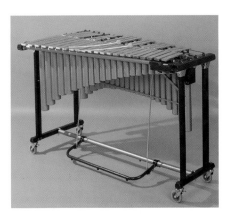

馬林巴木琴

20世紀的作曲家們酷愛的馬林巴木琴是瓜地馬拉的民族樂器,一般有四個八度音程*,其中有一個八度音程比木琴要低。有時還可能有十一個八度音程的馬林巴木琴,需要好幾個演奏者一起演奏。

金屬振片樂器

金屬振片樂器來源於連續飛速的共振產生出的顫音。1920年發明了這件樂器,兩瓣輕合金薄片發出較大的一串響音,每個薄片下配有共振管;一個踏板控制著共振。

打擊樂器

鐘琴和鋼片琴

鐘琴是小型的鍵盤樂器，也稱作一串音響，由金屬薄片組成，用鐘錘敲擊，模仿鈴聲。

鋼片琴的形狀與鐘琴相似，也裝配有鍵盤，與小型直立式鋼琴相似。因被視作一種打擊樂器，所以也歸在鍵盤樂器類。

木琴

木琴是由36塊長短不一的木製薄片組成的，用各種不同的鼓槌敲打。

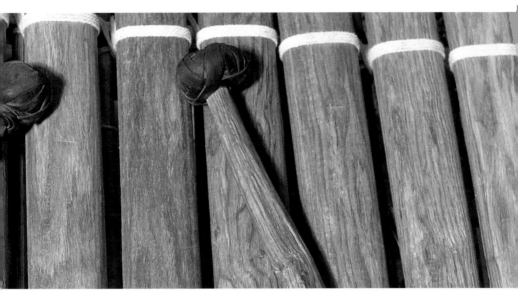

65

桑扎

這是非洲主要的一些小型樂器，也稱作拇指鋼琴。彈奏者用拇指彈撥每塊金屬簧片。

打擊樂器

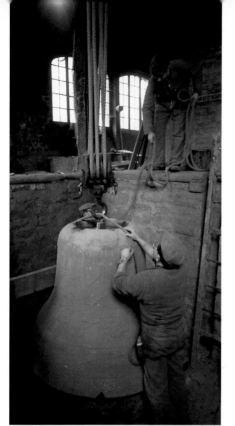

鐘

人們可以分辨出各種不同的鐘：管形鐘、板鐘、牧羊鐘、排鐘。在荷蘭、比利時，主要是在法國北部，人們可以聽到安裝在鐘樓裡的許多電的、或機械的排鐘聲。

打擊樂器

定音鼓

膜片打擊樂器的主要特性之一是奏不出限定音高的音。在鼓中，可以在旋律線上演奏的定音鼓是例外的。用鐵箍和螺釘把皮罩在半球形的銅盆上繃緊，製成了定音鼓。用硬木製的、棉布製的、或毛氈製成的鼓槌在定音鼓上敲打，便能奏出各種不同色彩的音。

定音鼓最早是在印度和波斯出現。13世紀十字軍東征返回歐洲時，把定音鼓傳到了歐洲，後來便常常在軍事典禮儀式上演奏。定音鼓手騎在馬上，兩邊各掛上一個定音鼓（巴黎保安警察隊的軍樂隊裡仍能見到這些定音鼓手）。定音鼓曾在文藝復興*時期的樂器中消失，而在17世紀，定音鼓又成功地出現在管弦樂隊。19世紀的定音鼓增加了踏板，因此能非常準確地給定音鼓調音。20世紀60年代，製造定音鼓時加入了新的材料，塑料代替了小牛皮和山羊皮；有機玻璃纖維做的支架和鼓槌柄使定音鼓變得輕巧了。

全世界有各種各樣的定音鼓，如阿拉伯的一件小型定音鼓稱作納卡拉特畢拉。

今天，定音鼓在現代交響樂隊擁有重要的位置，因為5個定音鼓的直徑為57至81公分。

鑼

古老的鑼來自東方，是以青銅為主要成份的金屬圓盤。樂器製造者不輕易對人透露所使用的金屬合金。可以在確定的音符上給鑼調音。常用大木槌或鼓槌敲鑼。

響板，手指鈸

非常小的鈸，直徑為5至8公分，成對擊奏，音質又尖又清脆。還有成對並排在一起製成的鈸，要用銅製的鼓槌敲擊。

西藏的鈸

許多國家都有鈸。這是西藏青銅製的鈸。

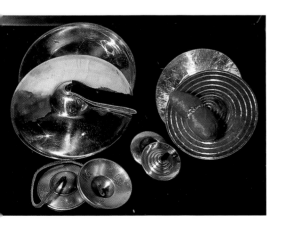

67

打擊樂器

打擊樂器

打擊樂器這一詞指的是所有的打擊樂器，常常包括扁平小鼓、大鼓、帶有兩個鈸的查爾斯頓舞支架、一個鈸和兩個或三個不同大小的桶子鼓，一位演奏者獨自演奏所有的這些打擊樂器。

扁平小鼓

用金屬或木料製成的扁平小鼓，鋪上小牛皮或化纖材料，直徑大約為35公分。用尼龍線、絲線、腸線或用金屬彈簧製成的響線嗡嗡作響，在鼓皮，也稱作為「響皮」下調準音色，按演奏的曲目使用不同形狀的鼓槌。鼓槌是用很硬的木料製成的。

打擊樂器

上圖：電子打擊樂器。
右圖：聲學打擊樂器。
在搖滾樂和一些聯合的會演中，演奏者們常常使用電子打擊樂器；爵士樂演奏者則常常用聲學打擊樂器。爵士樂演奏者：克魯帕、瓊斯、托尼·威廉斯、雅克·德·約翰納特、丹尼爾·于馬爾、塞加爾里。

68

打擊樂器

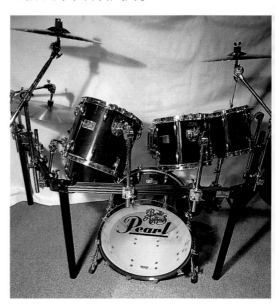

大鼓

大鼓的鼓身用木料製成，常用彩色化纖材料覆蓋在鼓身上。有時在鼓身內鋪上一層包皮，以得到更柔美、更低沈、更沈濁的音質。在各種類型的樂隊裡，大鼓一直是整個打擊樂器中最主要的樂器，因大鼓能奏出最低沈的音。

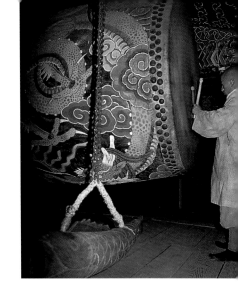

佛教寺廟
寺廟在大鼓聲中醒了。

查爾斯頓鈸

相同的兩個金屬托盤，直徑為33至38公分，一個托盤放在另一個托盤上，一個踏板敲打上面的一個托盤，然後上面的托盤再敲打下面的托盤。

鈸

鈸是凸狀的圓盤，用中間的孔可以把鈸掛起來。響聲是藉摩擦圓盤發出，而不是拍打圓盤。同樣也可以用一個圓盤在另一個圓盤上滾動發出響聲，也可以用一個圓盤在另一個圓盤上滑動發出響聲。可以用鼓槌敲打鈸，也可以把鈸放在支架上敲打。

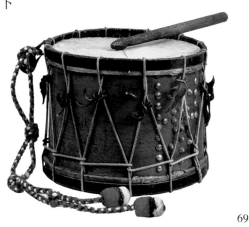

69

軍鼓
鼓手擊起軍鼓，部隊的行軍有了節奏。

打擊樂器

鞭

用鉸鏈把兩塊硬木合在一起，裝上把柄，就成了鞭。用一塊硬木敲打另一塊硬木演奏的鞭是非常流行的樂器。

康加鼓

康加鼓是木製的小型鼓身，鼓底是打開的。康加鼓是成雙安裝的，一個鼓要比另一個鼓大。小型鼓身奏出高音。演奏者用膝蓋撐住康加鼓，用手擊鼓。管弦樂隊也同樣使用康加鼓,但是是把鼓放置在支架上用鼓槌擊鼓

孔戈或孔加鼓

兩個較大的成雙的鼓來自異國,大約有1公尺高，直徑為20公分。孔戈鼓用木料製成，呈雙耳尖底甕形狀,上面罩有一層厚厚的鼓皮雙手擊鼓，或手掌、手指擊到鼓的旁邊，或鼓的中間，可以得到各種不同的鼓聲。

鈴鼓

一種小型的鼓,僅有一層直徑25公分的鼓皮,帶有小鈸，稱作巴斯克鼓，即鈴鼓。

托姆托姆鼓

形狀扁平的托姆托姆鼓是單獨使用的一種低音鑼；與鑼不同的是，較難定出托姆托姆鼓的準確音高。

　　在非洲，托姆托姆鼓是在樹幹中間挖鑿出的大鼓。

鼓

各地的鼓和鈴鼓不可勝數。這兒只是對各種各樣不同的鼓和鈴鼓給予簡單扼要的說明。

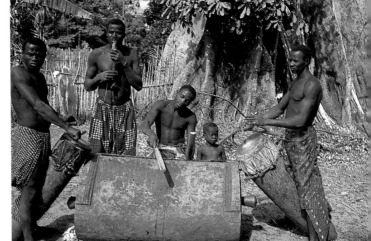

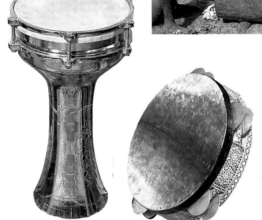

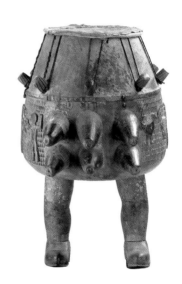

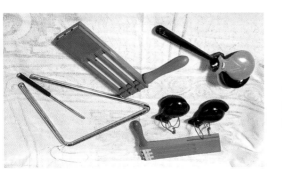

幾百種打擊樂器

存在著許多無定音打擊樂器：三角鐵、木鈴、響板等等。

打擊樂器

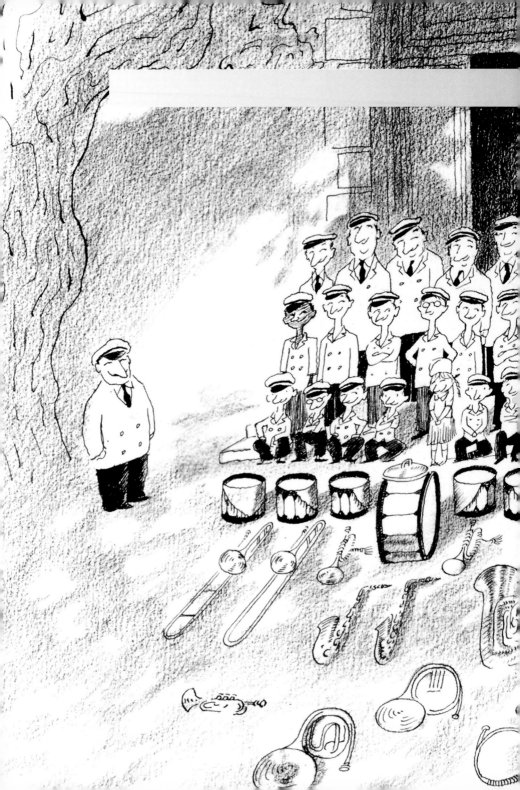

管弦樂隊

管弦樂隊史

管弦樂隊指揮

管樂隊和銅管樂隊

大樂隊

Sempé

管弦樂隊史

發展

成千上百種樂器中的小部份樂器組成了管弦樂隊。整個樂器的發展往往迫使那些音質輕柔的樂器（古提琴、帶吹口笛子、詩琴、吉他等等）被排除在規模較大的管弦樂隊之外。

「管弦樂隊」的詞最初來自希臘語，意思為「跳舞的地方」。在公元前五世紀的希臘，較大的劇場演出是在舞臺前留有一塊空地的圓形劇場，舞蹈者、唱歌者和樂器演奏者都在此塊空地上表演。今天，一隊樂器演奏者一起演奏稱作管弦樂隊。

從中世紀開始……

既使中世紀有整個的樂器一起演奏，嚴格地講也不能稱作管弦樂隊。比如說，勃艮第公爵的宮廷，有許多樂器（小號、賽克布特號、風笛、古提琴、短笛、詩琴、打擊樂器）都是供樂器演奏者使用，用來取悅統治者和貴人。文藝復興 * 時期，一隊同類樂器稱為「同伙伴」（一隊同類的笛子、同類的古琴，還有同類的小號），或稱為「不同的伙伴」（一隊不同類的樂器）在國王和王子的宮殿演奏。17世紀初期，蒙特威第聚集起36位演奏者共同演奏歌劇〈奧菲歐〉。

1592年，管弦樂隊與「國王的24把小提琴」一起誕生了。後來，呂里聚集起「一幫小型小提琴」時時刻刻陪伴著國王路易十三

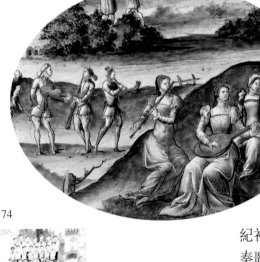

管弦樂隊

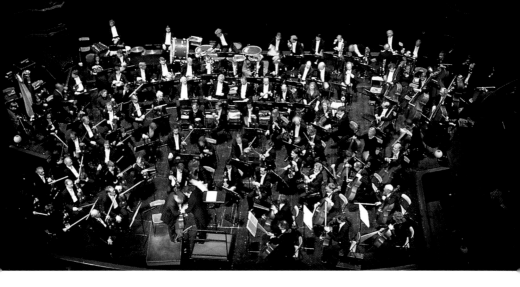

接著陪伴國王路易十四的生活。不久，雙簧管、笛子、巴松管加入了管弦樂隊。

　　大約 1750 年，單簧管、法國號、小號、長號和打擊樂器進入了管弦樂隊。加上這些樂器，已差不多是西方現代管弦樂隊了！

阿姆斯特丹音樂廳管弦樂團皇家樂隊

現代管弦樂隊

管弦樂隊為配合作曲家的需要、公眾的期望、以及演奏大廳的音質效果，在樂隊中加入越來越多的樂器，演奏人員增加了三倍或四倍，或者減少樂隊的樂器到只剩下十幾種樂器。比如，巴哈（1717年）的〈勃蘭登堡第一協奏曲〉需要16位演奏者，而梅發諾（1970年）的〈典禮〉要求 133 位演奏者。因此，眾所周知樂隊的排列也常常要變化。

法國的一些大城市和許多地區都擁有管弦樂隊，最出色的管弦樂隊有：波爾多、法蘭西、西岱島、里爾、里昂、蒙波里埃、盧瓦爾地區、斯特拉斯堡、圖盧茲等等。每個管弦樂隊的演奏人員不等，大約有15位至115位人員。

管弦樂隊

管弦樂隊由幾種類型的
樂器組成。樂隊指揮按
照樂譜，指揮著各種樂
器：
木製吹奏樂器（稱為「木管」）
①橫笛
②短笛
③雙簧管
④英國管
⑤單簧管
⑥低音單簧管
⑦巴松
⑧低音巴松
銅管吹奏樂器（稱為「銅管」）
⑨法國號
⑩小號
⑪長號
⑫大號

打擊樂器
⑬定音打擊樂器：
定音鼓
⑭無定音打擊樂器：三
角鐵、鈸、鼓、大鼓
撥弦樂器
⑮豎琴
拉弦樂器（稱作「弦樂」）
⑯第一小提琴
⑰第二小提琴
⑱中提琴
⑲大提琴
⑳低音提琴

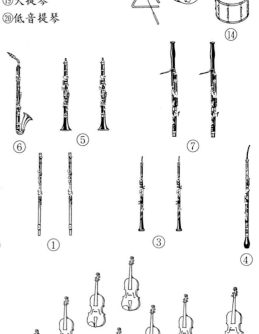

⑭

⑥ ⑤ ⑦

⑮

② ① ③ ④

⑯ ⑰ ⑱

管弦樂隊

17世紀末管弦樂隊
的組成

與19世紀末的大型管弦樂隊相比較,17世紀末的管弦樂隊樂器是受到限制且規模較小。那時軍隊指揮有時坐在羽管鍵琴旁,邊演奏邊指揮。

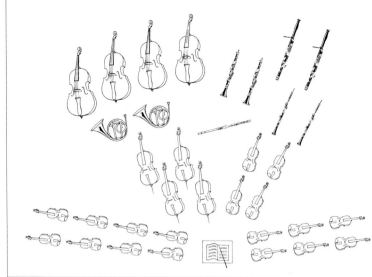

⑬

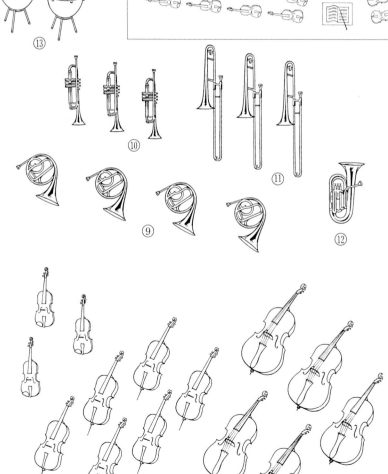

⑩

⑪

⑨

⑫

⑲

⑳

管弦樂隊

管弦樂隊指揮

禮儀

傳統的禮儀規則一直流傳至今。演奏者要著黑白裝。當樂隊指揮入場時，演奏者必須起立。樂隊指揮來到後，與第一小提琴手握手。第一小提琴手指揮整個樂隊起立、坐下、離開舞臺等等。獨奏者在演奏協奏曲前要與樂隊指揮握手。有一條原則：要讓觀眾二次、三次、四次甚至五次呼喊樂隊指揮出場，樂隊指揮才能要求整個樂隊再演奏一首曲子。音樂會結束時，樂隊指揮獨身謝幕，然後邀請第一小提琴手起立、謝幕，最後由第一小提琴手邀請全體演奏者起立。

管弦樂隊指揮是樂隊的指揮者。他按照作曲家譜寫在樂譜上的音符，給予演奏者信號，指揮整個樂隊一起演奏，或強或弱，或快或慢。

許多管弦樂隊指揮使用指揮棒發出指令，有的大幅度地揮動手臂，有的動作謹慎，有的竟閉上眼睛指揮。

但是，今天人們知道的樂隊指揮也只是最近才出現的。在17世紀末和18世紀初期的歐洲，往往是由羽管鍵琴演奏者來指揮整個樂隊,同時羽管鍵琴彈奏者往往也是作曲者。呂里曾是路易十四皇室的作曲家，常常指揮樂隊，一邊打拍子一邊用拐杖敲地板，而他的拐杖卻給了他致命的打擊：1687年呂里在指揮他自己的作品「感恩讚美」時，拐杖狠狠地敲到了自己的腳，腳受了重傷，後來傷口感染，幾星期後他就去世了。

管弦樂隊

樂隊指揮大師

- 托斯卡尼尼(1867-1957),指揮了普契尼〈放縱的人們〉和〈Turandot〉。他先在拉斯卡拉歌劇院管弦樂隊擔任指揮,以後在紐約大都會歌劇院管弦樂隊擔任指揮。
- 蒙特(1875-1964),指揮了斯特拉文斯基的〈春之祭〉和拉威爾的〈達佛尼斯和赫洛亞〉。
- 富特文格勒(1886-1954),最傑出的指揮家之一。
- 卡拉揚(1908-1989),眾口交譽,他是指揮貝多芬作品的專家。卡拉揚是柏林愛樂管弦樂團的終身指揮。

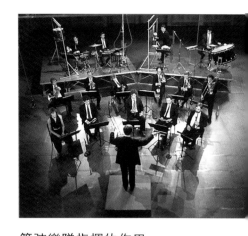

管弦樂隊指揮的作用

樂隊指揮的作用並不僅僅是打拍子,他同時應讓每組樂器做好開始演奏或停止演奏的準備。樂隊指揮的手勢要使熱烈的樂曲產生微妙的變化,並且抑揚頓挫,強烈奮進富有感染力。整個樂隊就是他的樂器,他也是一位演奏者,因此他必須精通每一件樂器,以及熟知每一件樂器所能奏出的音質。

上圖:皮埃爾·布萊和全體同時代人

下圖:居斯塔夫·瑪萊

79

管弦樂隊

管樂隊和銅管樂隊

管樂隊和銅管樂隊一開始都屬於軍隊，創建於法國大革命時期。以前，音樂確實只是在某些社會階層流行。學校開始教唱歌曲後，人們才對音樂有了認識，並由老戰士們發起創建了民眾管樂隊。管樂隊的演奏節目、紀律、習慣很自然地從軍隊生活中得到啟發。

銅管樂隊通常由清脆的銅管樂器組成：小號、長號、銅號（帶有3至4個直升式活塞*）、圓號、小號角和薩克管。現在法國只剩下十幾個銅管樂隊，有消失的趨勢。

管樂隊非常重要地加入了打擊樂器和木管樂器：笛、單簧管、雙簧管、巴松。因為弦樂器在室外演奏時有音量不夠及下雨樂器容易損壞的缺點，所以管樂隊中沒有加入弦樂器。

民眾管樂隊

阿爾芒蒂爾(1788)、勒芒(1799)、里爾(1814)是最早創建民眾管樂隊的城市。整個19世紀，城市管弦樂隊在法國非常盛行。確實，民眾管樂隊是受了尚武精神的刺激，希望能給對音樂還未「精通了解」的廣大民眾一些音樂知識。

80

管弦樂隊

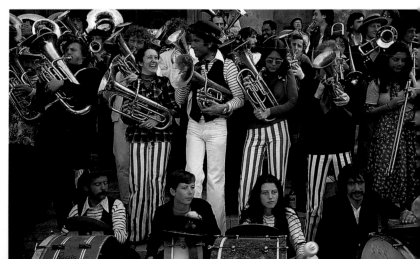

規模較小的爵士樂隊產生於俱樂部，大型爵士樂隊則是1930年在美國誕生。在這些爵士樂隊裡銅管樂器占有重要地位，當時最出色的演奏家聚集在一位指揮周圍組成了爵士樂隊。

－古德曼，戰前美國青年的偶像。1934年他帶領著爵士大樂隊在全世界演奏，受到大眾的歡迎，他也成了家喻戶曉的演奏者。聆聽〈有時我感到幸福〉(1935)可以了解他的音樂風格。

－漢普東，爵士樂隊打擊樂器的演奏者。1940年他組建了一個爵士大樂隊，同樣享有盛名。可以欣賞他的〈航空專線〉(1946)。

－埃林頓，組建管弦樂團的天才。1963年時，他要求歐洲的交響樂團錄製他的作品：〈夜晚創造物〉、〈非暴力結合〉……

爵士樂隊

爵士樂是愉快的音樂、悲傷的音樂、舞蹈的音樂。爵士大樂隊的誕生得益於爵士樂鼎盛時期。

下圖：漢普東1956年在奧林匹亞。

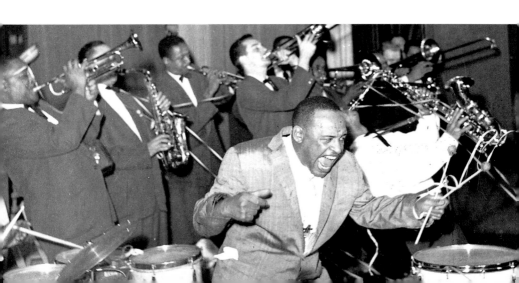

吉他

從六歲開始可以彈奏吉他，因為有小型適合兒童彈奏的小吉他。音樂學院和音樂學校都有吉他教師。要找到爵士樂中即興演奏的教師以及教搖滾樂的演奏者較難一些。總之，從古典樂曲開始學習吉他比較好。

小提琴和大提琴

從四歲開始可以學習小提琴和大提琴。很早以前弦樂器製造者 * 就開始製造適用兒童(從1歲開始到16歲)身材的樂器。孩子身高長高了，樂器也隨之增大（一感到琴小了，就換一把大琴）。孩子還未到成人身材前，可以暫時用租的，但租用的小提琴質量往往不高。傳統的購買方式，通常是弦樂器製造者重新收回已嫌小的小提琴，然後再換一把較大的小提琴。法國有幾百位教師在音樂學校、音樂學院以及一些教授拉弦樂器的地方從事教授小提琴的工作。

中提琴和低音提琴

中提琴和低音提琴是小提琴和大提琴的大伙伴，較晚一些時候才開始教授。一般先學小提琴再學中提琴；先學大提琴，成年後再學低音提琴。此外，老師可以改變一下小提琴來適合小孩的身材，再配置中提琴的弦。中提琴與小提琴大不相同（弓的技巧、音質問題、使用方法等等）。

羽管鍵琴

從1950年開始，多虧了蘭多夫斯卡在一些音樂學院教授羽管鍵琴。

鋼琴

很小就可以開始學鋼琴（三歲就可以開始，但教學法要合適），但是大約六歲開始較理想，幾乎所有的音樂學院都開設鋼琴課，並且不乏出色的教授。

補充知識

吹奏樂器

帶吹口笛子

大約從六至七歲可以開始學習。

橫笛

大約十多歲開始學習橫笛，可以暫時用租的。

雙簧管

兒童較少知道雙簧管，但是有兒童小手用的雙簧管。兒童可以從八歲多開始學習。學習雙簧管的學費較昂貴，大約與學習鋼琴的費用相仿。音樂學院有供初學者使用的雙簧管。

巴松

即使巴松的體積較大，要斜一些握住巴松龐大的體積，兒童從十歲也可以開始學習了。然而必須要有教師指導，學習換氣和正確的指法。
通常巴松都是用訂做的，製作巴松需要好幾個月的時間。

口琴

任何年齡都可以學習口琴，但要掌握吹奏的方法。有一些老師教授口琴知識。

手風琴

每個音樂學校都有鋼琴或笛子教師，但手風琴的教師並不多。

法國號

兒童十歲開始可以使用練習用的法國號進行學習。

長號

大部份的音樂學校和音樂學院教授長號。

小號

吹小號比較難。所有的音樂學院、許多音樂學校以及管樂隊和銅管樂隊都可以為那些願意學習吹小號的人提供合適的教育。較容易買到管樂隊的小號或是騎兵號，價格合理。
一般先從學習小號角開始。

電子音樂

電子產生的聲音與自然發出的聲音沒有共同之處。五十多年來，在新工藝的直接影響下，這些採用電子來放大、模仿、改變，最終創造出新聲音的樂器問世了。

合成器使演奏者聽到了每種傳統樂器的音色，甚至揉合這些音色，再創新音色。由於有了電腦，只要演奏，樂譜就記錄下來了。

放大

電吉他、電子琴，甚至電子小提琴都開創出廣闊的多樣化世界。這些樂器與傳統的弦樂製造業毫不相關，沒有共鳴箱，必須藉助喇叭或擴音機將聲音放出來。

模仿

二十世紀初就有用電子創造出管風琴聲音的想法，但是一直到1939年才聽到了著名的奧蒙管風琴，琴的音質堪為典範。從那以後，電子管風琴取得了很大的成功，並參與了許多類型音樂的演出，甚至代替了一些小教堂裡的管風琴。

嚴格地講，電子合成器不是鋼琴，是完全不同的一種樂器，可以與管弦樂媲美：它是手提式鍵盤。

1970年出現了第一種型號的合成器。合成器的發展與新技術飛快進步有密切關係。

創造

1928年馬特諾電子琴出現在公共場合。一種鍵盤樂器，奏出了獨特的聲音。鍵盤前有一根飾帶在旁移動，進行級進滑奏以及發出輕微的顫音。

1955年工程師鮑立多在電腦上奏出了第一首旋律。電腦成了樂器，有無限的創造力；電腦可以模仿、改變或者創造出任何一種聲音。在工作室工作的音樂家創造出令人驚奇的獨特作品。

音樂筆

作曲家澤納基斯在1974年發明了一架可以把繪畫變成聲音的機器。電腦讀出繪畫，然後把圖解信號譯成音符，因此人們可以迅速地聽到人們所繪製的圖畫。紙上線條的長短、厚薄和動作給予繪畫一種新穎別緻的生命。

音樂城

211 avenue Jean-Jaurès,
75019 Paris.
電話：40 03 75 00

新奇的地方

這是一個全新概念的博物館，展示各種樂器，使展示廳在視覺和聲音上富於生氣和活力。按照年表順序把歐洲主要作品從蒙特瓦爾蒂直到今天的作品展示出來。博物館擁有 230 個座位的大廳和 4500 種樂器的收藏品。

音樂城還組織安排許多活動，如音樂會、伴有遊戲活動的專題參觀、放映電影、會談。（電話：44 84 45 00）

補充知識

86

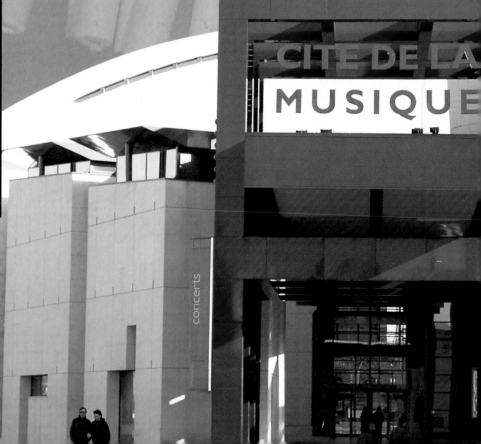

信息場所

音樂城也是資料研究中心。重新按地區分類建立的資料庫可以回答所有的音樂和舞蹈問題，也可以透過電腦信息網路(minitel)當場查詢。

音樂城還擁有現代音樂資料中心。七千多份樂譜可供查詢，也可以欣賞錄影帶和CD唱盤。（電話：47 15 47 15）

實踐場所

可以調音的長方形音樂大廳擁有 800 至1200個座位，可以演奏各個時代的音樂作品,同時也可以舉辦各種不同的培訓。發行的小冊子記載著已安排的國際性節目，需要可以寄送。

87

定音協議

定音確定高度為A音，定音標準用來給樂器和唱歌聲調音。一直到19世紀中葉還沒有定音標準，可是不同的城市都存在著許多定音標準。每個城市的參考標準往往來自於管風琴的調音（因為重新給這一樂器調音比較難）。

幾世紀以來所有國家的樂器製造者和演奏者一直爭論不休，但是最終仍然沒有在定音標準的選擇上達成一致。召集委員會、市級部級的決議、國際會議都沒有找到一個解決方法。一直到1953年的倫敦會議，僅僅也只有10個國家參加，採用定音為A音440的決定。現在西方的音樂以此為國際參考標準。

音樂職業

以音樂為職業不再是不可能的事情。所有的音樂培訓都有了保證，並且以音樂學科的文憑來認可這些培訓。

樂器製造職業

弦樂器製造者*、拉弦樂器製造者、琴鍵樂器製造者、調音師、修理樂器師、樂器專家。

從事聲音的職業

聲音工程師、聲學工程師、錄音技術員、播放員、配音工作者。

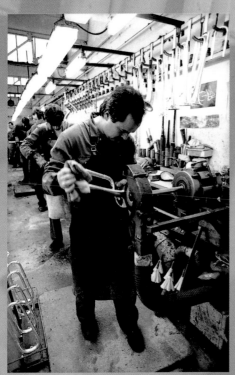

行政工作

省級、地區代表、特派巡視員、音樂教育職業。

教育職業

國家音樂教育的教師和教授、地區教育視察員、在學校兼職的演奏家、音樂大師、音樂學院和音樂學校的教師和校長、私立學校的教師。

音樂出版發行職業

出版者、製版者、音樂評論者、書籍銷售商、唱片俱樂部管理者、新聞專員、電視、廣播的策劃者和編導。

從事管弦樂隊職業

樂隊伙計、樂隊指揮、獨奏者、器樂組第一把手、音樂主任、總代表、樂隊監督、樂隊圖書管理員、行政指導者、整個樂隊指導者。

不同的職業

歌唱家、作者、作曲家、表演者、樂師、改編者。

其他職業

獨唱者、歌劇演唱者、領唱、音樂研究者、錄音室音樂工作者。

古詩琴製作工場

閒暇中心(Centre d'expression et de loisirs)
6 villa Maurice,
92340 Bourg-la-Reine.
電話：46 63 76 96

這個中心首創，羅伯爾‧福什成立古詩
琴製作工場。活動時間為星期六9:30到
12:30，須繳註冊費用1100至2500法郎，
還有購買材料的費用（大約1500法郎）。

管樂隊和銅管樂隊

法國音樂協會與法國銅管樂隊聯合會
103 boulevard Magenta,
75010 Paris.
電話：48 78 39 42

由40個地區協會組成的聯合會，聚集了
數千名演奏家。他們的目的是發展音樂
教育、舉辦音樂會、培訓音樂愛好者。

度假與音樂

法國文化體育協會
22 rue Oberkampf, 75011 Paris.
電話：43 38 50 57

這個中心管理著度假中心，音樂和體育
活動在度假中心結合起來。

實用地址

青年資料信息中心
101 quai Branly,
75740 Paris cedex 15.
電話：43 38 50 57

法國文化部
3 rue de Valois,
75042 Paris cedex 01.
文化部出版的一本小冊子上寫有法國
的音樂學校，並提供必要的有關信息。
這本小冊子是為公眾服務的，如果有
需要可以免費索取。

法國省級音樂活動和信息協會（地址同上）
透過這些協會，法國各省集中了所有
與音樂有關的地址。

36 15音樂和舞蹈
在法國信息網路上，可以找到需要的
地址、展覽會、博覽會、音樂會、及
有關的音樂實習。

參考書目

樂器(Les Instruments de musique), «Les racines du savoir», Gallimard jeunesse, 1993.

Claude Delafosse,音樂(La Musique), «Mes premières découvertes», Gallimard jeunesse, 1992.

世界樂器(Les Instruments de musique du monde entier), Albin Michel, 1978.

Alexandre Büchner,音樂百科全書(Encyclopédie des instruments de musique), Gründ, 1981.

Marie-Christine Torti et Florence Helmbacher, 小提琴：管弦樂隊的靈魂(Le Violon: âme de l'orchestre), «Des objets font l'histoire», Casterman, 1992.

Bernard Deyriès, Denis Lemery et Michael Sadler, 物品創造了歷史(Histoire de la Musique en bandes dessinées), Van de Velde, 1984.

Marie-Dominique Dubourdieu et Michèle Thimonier,連環畫(Musimots), H. Lemoine, 1990.

唱片分類目錄

Claude Debussy,人類博物館專集，二十多張有關世界樂器的唱片。Children's corner 1908.

Serge Prokofiev,皮埃爾和狼(Pierre et le Loup) 1936.

Benjamin Britten, The young person's guide to the orchestra 1945.

André Popp et Jean Broussolle,短笛和薩克號(Piccolo et Saxo) 1958.

弦 樂
古詩琴：道藍德、戈蒂埃、魏斯的作品，韋瓦第的〈古詩琴協奏曲〉。

豎琴：其札特的〈豎琴和笛子的協奏曲〉，德布西的〈笛子、豎琴和中音提琴的奏鳴曲〉、〈世紀豎琴〉。

吉他：維拉洛博斯、圖里納、龐塞和索爾的作品，〈羅德里格的協奏曲〉。

列貝克琴、拉弦古提琴：中世紀作品。

帶輪手搖弦琴：克拉斯特爾的錄音。

古提琴：吉本斯和道藍德所有古提琴的作品，馬林·馬雷的〈古提琴組曲〉。

小提琴：其札特、巴哈、韋瓦第、貝多芬、孟德爾頌、伯格、西貝柳絲的協奏曲，巴哈的〈羽管鍵琴和小提琴的奏鳴曲〉，舒伯特的〈小提琴的小奏鳴曲〉，魏本的四部樂曲。爵士樂：格拉佩里、洛克伍德的錄音。

中提琴：其札特的〈中提琴、小提琴協奏或交響曲〉，巴爾托克的〈協奏曲〉。

大提琴：海頓、德弗札克、埃爾加和肖達可維斯的協奏曲，巴哈〈小提琴六個組曲〉，布拉姆斯的〈鋼琴、大提琴奏鳴曲〉。

低音琴：迪特斯多夫的協奏曲，聖·桑的〈動物狂歡曲〉。

羽管鍵琴：庫普藍、拉莫、巴哈、哈恩德爾、斯卡拉蒂、法雅、普朗克、利格第、路維爾的作品。

鋼琴：其札特、貝多芬、孟德爾頌、李斯特、蕭邦、舒曼、拉赫曼尼諾夫、荀白克的作品。爵士樂：加納、蒙克、賈雷特和漢考克的作品。

吹奏樂
排簫：南美洲隊、尚佛爾。拉格亞和埃瓦托的〈排簫和吉他〉。

帶吹口笛子：布勒哲用帶吹口笛子演奏的錄音，克里蒙

〈笛子〉作品。

橫笛：德布西、巴哈的〈B 小調組曲〉，韋瓦第、泰勒曼、莫札特、伊貝爾、瓦雷茲的〈笛子協奏曲〉，白遼士的作品。

短笛：韋瓦第的協奏曲（C 和 A 小調），柴可夫斯基的〈核桃鉗〉（中國舞蹈）。

中音笛：拉威爾的〈達佛尼斯和赫洛亞〉。

古橫笛：布勒哲和柯伊肯的錄音。

單簧管：魏伯、莫札特的協奏曲，布拉姆斯〈單簧管的三重奏〉，斯特拉文斯基的〈單簧管獨奏三首曲子〉，比切特和路德的爵士樂錄音。

薩克管：比切特、帕克、蓋茲、科爾特藍和德斯蒙的錄音。

雙簧管：貝多芬的〈兩個雙簧管和英國號的三重奏〉，B. Britten 的〈六首雙簧管獨奏變奏曲〉，白遼士的〈第七樂曲〉。

巴松：韋瓦第、泰勒曼、莫札特和魏伯的協奏曲。

手風琴：傳統音樂、風笛舞會。

法國號：莫札特的〈協奏曲〉，舒曼的〈四個法國號的協奏曲〉，M. Tippett 的〈法國號四重奏奏鳴曲〉。

長號：林姆斯基高沙可夫的〈協奏曲〉，白遼士的〈第五樂曲〉。

小號：韋瓦第、泰勒曼、海頓的協奏曲，雅納切克的〈12把小號交響曲〉，伊貝爾的〈即興曲〉，莫里斯的〈所有小號樂曲〉。阿姆斯壯、布朗和大衛的爵士樂錄音。

大號：欣德米什的〈鋼琴和大號奏鳴曲〉，貢斯當和佛漢・威廉斯的協奏曲。

管風琴：弗雷斯科巴爾第、巴哈、庫普蘭、格利尼、維多爾、法朗克、阿藍和梅湘的管風琴樂曲。從庫普蘭到梅湘的巴黎管風琴樂曲。

打擊樂器

・巴托克的〈兩架鋼琴和打擊樂的奏鳴曲〉，E. Varèse 的〈Ionisation〉布朗克斯的鼓。

電子音樂

・塞佛和亨利的〈一個孤獨男人的交響曲〉，G. Reibel 的〈Granulations sillages〉，K. Stockhausen 的〈Hymen〉，L. Berio 的〈Momenti〉，B.Eno 的〈Best of Jean-Michel Jane〉，R. Aubry 的〈Another green world〉，〈Après la pluie〉。

電吉他，Dire Straits 與 Mark Knopfler 的〈Money for nothing〉。

電影目錄

Alan Grosland, 爵士歌唱家 (*Le Chanteur de Jazz*), 1927.

Robert Wise, 西城故事 (*West Side Story*), 1961.

Ingmar Bergman, 魔笛 (*La Flûte enchantée*), 1974.

Alan Parker, 平克佛洛伊德：牆 (*Pink Floyd: The Wall*), 1982.

Milos Forman, 莫札特 (*Amadeus*), 1984.

Clint Eastwood, 鳥 (*Bird*), 1988.

Gérard Corbiau, 音樂教師 (*Le Maître de musique*), 1989.

Oliver Stone, 門 (*The Doors*), 1990.

Alain Corneau, 世界的早晨 (*Tous les matins du monde*), 1991.

本詞庫所定義之詞條在正文中以星號(*)標出，以中文筆劃為順序排列。

三 劃

八度音程(Octave)
參閱音程。

四 劃

五度音程(Quinte)
參閱音程。

孔(Perce)
吹奏樂器的內孔。

巴洛克(Baroque)
17及18世紀在義大利及歐洲展開的文學和藝術活動。

文藝復興(Renaissance)
14世紀末至16世紀末發生在藝術、文學、建築和音樂上的歷史變革事件。

五 劃

半音(Demi-ton)
兩個音之間最小的音程（西歐系統）。兩個半音構成一個音。如在C調和升C調之間，存在著半音，在C調和D調之間存在著一個音。

半音性(Chromatisme)
具有半音音階的功能。

半音音階(Chromatique)
某一樂器奏出音階上的所有音符，這件樂器，具有半音音階，即12個音，每個音都有半音。如鋼琴是有半音音階的樂器。有半音音階的口琴，也有自然音階的口琴。

六 劃

自然（音階）的(Diatonique)
參閱半音音階一詞。

行吟詩人
(Troubadours, trouvè-res)
法國中世紀的行吟詩人，樂器演奏者，舞蹈者。法國南方的行吟詩人使用奧克語，法國北方的行吟詩人使用奧依語。

七 劃

低音(Bourdon)
一般指連續的一個低音。

八 劃

弦軸箱(Chevillier)
弦樂器的琴頸部位，弦軸固定在此部位，弦纏繞在弦軸上。

弦樂器製造者(Luthier)
弦樂器製造者或弦樂器商人。

九 劃

室內音樂
(Musique de chambre)
小型樂隊，樂器數量有限。

活塞(Piston)
銅管樂器上的機械裝置，用來打開或關閉附加管；延伸或縮短管子，氣柱由此產生顫音。這樣就能產生所有半音音階*。

音叉(Diapason)
用來給人聲和樂器聲定音的一種標準。參考A調440。擴大適用範圍，一件定為A音的小型樂器，可以使所有演奏者用來調音。這是由18世紀一位英國弦樂器製造者發明的。

音色(Timbre)
音的特徵，並由音的特徵來區別不同的樂器和人聲。

音域(Registre)
人聲或某一樂器所能發出的所有音的範圍（也稱作應用音域*）。

音程(Intervalle)
同時或一前一後地發出兩個音，兩音間的距離稱為音程。因此，兩個音階稱為二度音程，3個音階稱為三度音程，4個音階稱為四度音程，5個音階稱為五度音程，6個音階稱為六度音程，7個音階稱為七度音程，8個音階稱為八度音程。

音鍵(Clé)
用金屬（鎳、銀或金）製成的活動零件，能開或開閉吹奏樂器（橫笛、單簧管、雙簧管）的孔。

音鍵群(Clétage)
某一吹奏樂器的全部音鍵。

十 劃

套管(Frettes)
用象牙、金屬和木材製成的套管，鑲嵌在一些弦樂器（吉他、詩琴、古提琴、班鳩琴）的琴頸內（或用腸線纏繞的琴頸），並把琴頸分成各個不同的格子。

根音(Fondamentale)
我們稱為一個樂器的最低音為根音。

十一 劃

梨形狀(Piriforme)
按照梨子的形狀（如愛情雙簧管）。

移調裝置(Transpositeur)
一般樂器都具有移調裝置，當演奏者在樂譜上看到C調譜號，他要產生出另一個音，並與其根音*相符合。如「單簧管是降B調」，意味著演奏者看到C調（樂譜），而演奏降B調。同樣「笛子是G調」，演奏者看到C調（樂譜），而演奏G調。存在著許多移調裝置的樂器：降B調、A調、降E調等。

通奏低音(Basse continue)
16世紀末和18世紀中葉，由羽管鍵琴、管風琴、吉他和詩琴通奏出低音，通奏低音為演奏中的樂器聲音和人聲伴奏。

十四劃
墊片(Hausse)
烏木墊片組成了弓根部分，可以調節弓的鬆緊，用一個按鈕在螺絲上進行調節。

對弦(Chœur)
成對成雙的弦，要一起調音，或在第八度音*上調音。

十五劃
撥子(Plectre)
用玳瑁殼、骨頭或用金屬製成的小薄片，現在用來撥奏一些樂器（齊特拉琴、曼陀林琴、班鳩琴等等）的弦的塑膠小薄片，也叫撥片。

撥奏(Pizzicato)
拉弦樂器的技巧，旨在用手撥奏樂器上的弦。

樂器製造者(Facteur)
生產製造樂器（豎琴、吹奏樂器和鍵盤樂器）者。

樂器學(Organologie)
研究樂器的一門學科。

十七劃
應用音域(Tessiture)
由人聲或某一樂器能發出的音的平均範圍。

小小詞庫

所標頁碼為原書頁碼，從粗體號碼的書頁裡可以歸納出該詞完整的意思。

索引

95

一套專為青少年朋友
設計的百科全集

人類文明小百科

・埃及人為何要建造金字塔？

・在人類對世界的探索中，

誰是第一個探險家？

・你看過火山從誕生到死亡的歷程嗎？

・你知道電影是如何拍攝出來的嗎？

歷史的・文化的・科學的・藝術的

激發你的求知慾・滿足你的好奇心

打開詩的魔法書

小心，妖怪正開始施展他的本事！

魚蝦在空中撈星星？

月亮也鬧雙胞？

哇！我的夢還會在夢中作夢！

國內著名詩人、畫家

一起彩繪出充滿魔力的夢想，

要讓小小詩人們體會一場前所未有的驚奇！

兒童文學叢書
・小詩人系列・

國家圖書館出版品預行編目資料

樂器／Nathalie Decorde著；孟筱敏譯.
　　－－初版二刷.－－臺北市：三民，民90
　　面；　　公分.－－（人類文明小百科）
含索引
譯自：Les instruments de musique
ISBN 957－14－2619－9（精裝）

1.樂器—歷史

911.9　　　　　　　　　　　86005687

網路書店位址　http://www.sanmin.com.tw

ⓒ　樂　　器

著作人　Nathalie Decorde
譯　者　孟筱敏
發行人　劉振強
著作財
產權人　三民書局股份有限公司
　　　　臺北市復興北路三八六號
發行所　三民書局股份有限公司
　　　　地　址／臺北市復興北路三八六號
　　　　電　話／二五○○六六○○
　　　　郵　撥／○○○九九九八——五號
印刷所　臺北市復興北路三八六號
門市部　復北店／臺北市復興北路三八六號
　　　　重南店／臺北市重慶南路一段六十一號
初版一刷　中華民國八十六年八月
初版二刷　中華民國九十年一月
編　號　S 04007
定　價　新臺幣貳佰伍拾元整

行政院新聞局登記證局版臺業字第○二○○號

ISBN 957－14－2619－9（精裝）